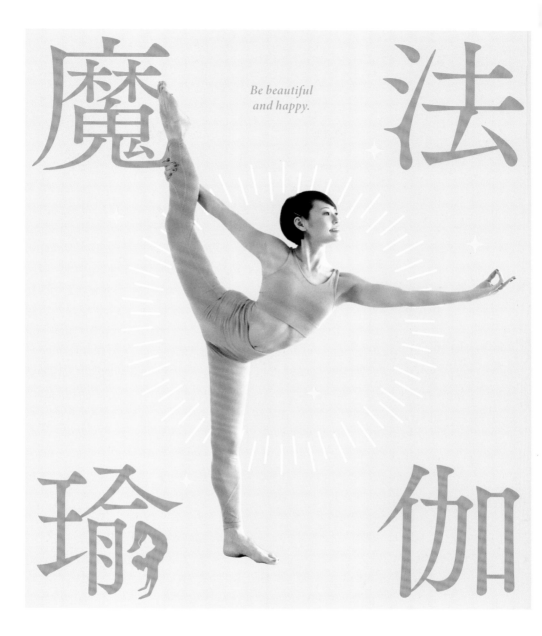

魔法

法

瑜

伽

Be beautiful
and happy.

B-life · 著
蕭辰倢 · 譯

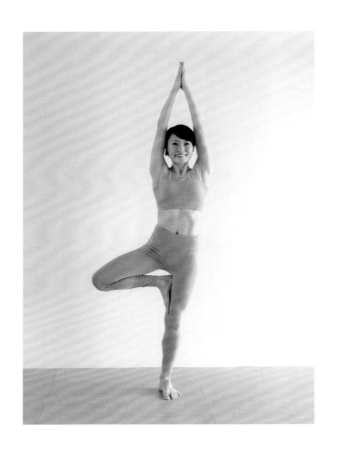

真正舒適的事，自然而然就會持續下去。

雖然有些突然，但對你而言，理想的每一天是什麼模樣呢？

・神清氣爽地醒來，從一早就積極正向地展開新的一天。

・所有事情都乾脆俐落地解決，不會拖延。

・享受適度的運動，維持勻稱的身材。

・沒有不合理的限制，每一餐都吃得健康滿足。

無論是誰，必定都憧憬過這樣的生活。但在現實中，你所度過的每一天，是否總是不知不覺中帶有以下的煩惱和不適呢？

・睡覺也無法減輕疲勞。

・擔憂自己體力愈來愈差。

・體質改變，難以變瘦、代謝不良。

・因工作或家事累積許多壓力。

・長時間久坐辦公、手機滑太久，導致肩頸、腰部疼痛。

・想完成的事情，總是容易拖延。

理想跟現實會產生這些落差，原因只有一個。

那就是日常的「習慣」。

各位好，我是YouTube頻道「B-life」的Tomoya。我跟身為教練的妻子Mariko攜手合作，持續推出在短時間內就能完成的瑜伽和健身影片。

2015年9月，我們夫妻生下了第一個女兒。

Mariko直到懷孕之前，都是現役的瑜伽、健身教練、芭蕾舞講師，生活過得幹勁十足。她每週開授將近20堂課，是位相當受歡迎的教練。可容納多達50人的大型教室，向來都是堂堂客滿。

可是懷孕和生產後，她完全沒辦法回歸課堂，變胖了10kg之多。她煩惱著如何才能讓身體恢復原有的狀態、合約到期的教練工作又該如何東山再起，每天都過得悶悶不樂。

在同一段時間，我也辭去了上班族的工作，摸索著新的事業。在女兒出生的當下，我們兩人竟同時處於無業狀態……。

這時候，我們發現了YouTube這個新天地。

當時我正巧為了其他事業而在參考YouTube影片，我深深覺得做影片有極大的發展潛力，於是向Mariko提議，透過YouTube來吸引顧客。

2016年4月，我們創立了YouTube頻道「B-life」，以每週2次的頻率，持續發佈影片。Mariko為了產後瘦身而採取的骨盆矯正、體幹訓練影片大受歡迎，

觀眾開始日漸增加。有些人跟Mariko一樣，在產後因照顧新生兒喘不過氣，找不到機會運動；有些人是工作繁忙；有些人的住家附近沒有運動場所，於是他們都開始看起了B-life的影片。在三年後的今天，我們頻道的追蹤人數，已經超越了40萬人（2020年7月已超過90萬人）。

我們從2018年1月起展開了新的嘗試：「B-life行事曆課程」。我們將至今發表過的各種主題影片整理出來，開始以免費的形式，提供完全原創的4週課程。

這套課程的每一天都是由3個部分組成。早上剛起床時立刻進行的「早晨瑜伽」、白天時進行的「有氧運動與體幹訓練」，以及晚上睡前所進行的「夜間瑜伽」。

推出之後，大量的感謝回饋如雪片般飛來。

「我之前都無法堅持上健身房運動，但跟著這套課程，卻可以愉快又自然地持續下去。」

「做了1週身體就出現變化，第一次被朋友稱讚腳很細！」

「腳部的水腫完全消失，下半身變得好輕盈。多餘的肉消失了，腰圍少了5公分左右！」

「從早晨瑜伽開始新的一天，最後以放鬆瑜伽收尾，感覺相當棒。我現在正在接受憂鬱症治療，就連心靈層面都稍微輕鬆些，對瑜伽也產生了更多興趣。」

「在不知不覺間，體力自然而然變得更好了，真的非常感動。」

「從簡單的動作教到高強度的動作，有效深入身體的每個角落，而且變化相當豐富，實在是相當出色的課程。」

「我不太能進行辛苦的訓練，所以至今為止一直在逃避。但是這套課程讓我了解到應該做什麼，並且能夠抱持正向的心態，愉快地投入其中。」

在這裡，請容我們刊出由觀眾A先生所寄來的信件。

「我們夫婦目前50幾歲，大約是在兩年半前，開始接觸B-life的瑜伽課程。

當時我妻子被診斷出憂鬱症，持續在身心科看診。醫生開處的藥品副作用過強，我們在不得已之下只能放棄治療。我們從生活型態、食物等各方面著手，持續在錯誤中嘗試，希望可以改善病情，但效果不彰。在走頭無路之際，我看到有篇報導說瑜伽對於治療憂鬱有所幫助。在網路上搜尋不少資料後，我們邂逅了B-life的影片。

諸如動作很難、精神修行等等，過去我對瑜伽所抱持的印象不是很好。但在認

006

真投入之後，我妻子的病情慢慢有了變化。她原本曾有社交恐懼、閉門不出、難以入眠、焦慮等症狀，後來就如同堅硬的冰塊慢慢溶解那般，日漸出現明顯的改善。這些跟在B-life的影片裡頭，幾乎都是我們這種初學者也能輕易辦到的體式。

我們對於瑜伽一開始的想像完全不同。

老師在帶動作時，會搭配讓人能徹底放鬆的音樂，一邊溫柔而詳盡地解釋某個體式好在哪裡、有著什麼樣的效果。

我想，正是瑜伽最基礎的深呼吸與緩慢的動作，讓人整個身心都能一起放鬆，才改善了我妻子的憂鬱症。

如今妻子每晚都打呼熟睡，還經常跟朋友共進午餐，變回了過往的那個她，我真的感到相當高興。

從今而後，我們夫婦也會繼續做瑜伽，以維持健康。

對於B-life，我們由衷感謝。」

若我們沒有推出在家就能做的瑜伽，相信就不會收到這樣的信了。身體狀況不佳、每日忙碌的人，要養成做瑜伽的習慣，或者展開新的事物，本來就非常困難。

不過，A先生讓我們再度明白到，「對自己來說真正舒適的事，自然而然就會持續下去」。

從前，我曾這樣問過Mariko：

「妳對未來有什麼想望？有什麼夢想嗎？」

而她說：「我沒有什麼夢想。」

我問過許多次，獲得的答案都是「沒什麼特別的夢想」、「盡全力活在當下」是她生活時相當重視的座右銘。

我才明白，Mariko認為未來僅僅只是現在的延長，但在堅持追問之後

「每天都做一件充實的事情。」

這樣一來，就能自己稱讚自己「今天也做得很棒」、「很有成就感」。而且滿足感和幸福感也會增加，自然就會湧現積極正面的情緒。

在本書中也會詳細介紹，Mariko之所以每天做瑜伽、跑步，同樣是為了體會這份「充實感」，此外無他。每一天的累積，打造出了她人生的基石。

無論你是初次拿起這本書的讀者，或是已經在實踐B-life課程的人，必定都對瑜伽感興趣，希望能夠改善身體不適、讓身體更加精實。要是剛起步就突然開始高難度的瑜伽或運動，肯定無法長久地持續下去。

一開始，我希望大家都能先實踐「讓自己感到舒適的瑜伽」，體會充實感和滿足感。這樣一來，每天做瑜伽將會變得非常愜意，自然也能逐步嘗試有助於身體緊實的高難度瑜伽。

在這本書中，除了瑜伽之外，也會介紹Mariko的生活習慣。大家不妨在分別實踐早晨、日間、夜間瑜伽的同時，在自己做得到的範圍內嘗試看看這些習慣。當然，無法全部做到也不要緊。請認識自己的身體，擁抱能讓身心喜悅的事物。

本書的主旨非常簡單。

「每天做瑜伽，體會充實感」僅此而已。

請跟著本書一起嘗試這些任何人都能在家輕鬆做的瑜伽，養成在家做瑜伽的習慣吧。

Tomoya

本書的內容

本書將會介紹B-life教練Mariko所實際採取的
早晨、日間、夜間習慣，以及在各個時間段效果極佳的20種體式。
感覺疲憊的時候，只做1式也無妨。
要注重感受，讓自己覺得舒適。

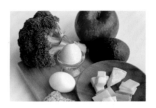

① 早晨・日間・夜間的習慣

介紹Mariko自創的每日流程、飲食法、入浴法、按摩等等。

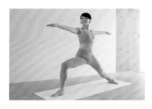

② 早晨・日間・夜間的瑜伽

配合本書內容，介紹早晨・日間・夜間的特別瑜伽課程。掃QR碼即可前往觀看影片。

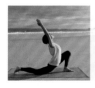

③ 影片介紹

介紹②之外的推薦影片。有標示影片長度，可配合個人的步調進行。

※本書影片皆附有中文字幕，掃描QR碼連結至影片後，
　在影片右下角小齒輪可開啟繁體中文字幕。

事 前 的 準 備

① 瑜伽墊

瑜伽墊有助於正確且安全地進行體式。初學者購買PVC瑜伽墊也OK。等到熟悉之後，則較推薦輕薄的TPE材質。厚度4～6mm較方便攜帶。

② 抱枕和浴巾

坐下時骨盆容易後傾的人，可以在臀部墊抱枕或是浴巾，讓骨盆更容易立起。雖然也有專用的瑜伽磚，不過亦可拿抱枕和浴巾代替。

③ 服裝

方便活動就OK。具有伸縮性的服裝比較理想。應避免牛仔褲等無伸縮性的材質。基本上會赤腳進行，但在手腳比較冰冷的時候，可以穿上止滑的襪子。

④ 容易專心的場所

不會過熱或過冷、無日光直射、噪音較少等，應選擇容易專心的場所。不舒適的感受會妨礙專注，因此要極力排除。

⑤ 避免餐後馬上進行

胃裡如果有食物，就必須耗費能量去消化，這會導致做瑜伽時可運用的能量減少，難以產生效果。有些體式會讓胃部比較有負擔，因此餐後應間隔1小時。

⑥ 其他注意事項

· 發燒、身體狀況不佳時請休息。
· 月經期間應避免翻轉的體式、會壓迫腹部的體式。
· 懷孕期間或是剛生產完、有受傷後遺症、宿疾等情況，請先向醫師諮詢過後再進行。

Part

1

早 晨 的 習 慣

Mariko自創　早晨的行程表

am 5：00　　起床。冬季為5:30～6:00。
　　　　　　沐浴晨光，飲用熱水。

am 5：30　　冥想與早晨瑜伽。

am 6：00　　工作。構思課程內容及架構等，
　　　　　　需要創造性思考的事大多都在早上進行。

am 7：30　　準備早餐，用心維持高蛋白。

am 8：00　　叫女兒起床吃早餐。

am 9：00　　送女兒去幼稚園。

對自己有自信，
面對任何事情
都能主動積極地付諸行動。

沐浴晨光，飲用熱水

早上起床後拉開窗簾，一邊沐浴著自然光，一邊「嗯～」地大大伸展，已經是我長年的習慣。我會在每天早上5到6點間起床，夏季時正巧會碰到日出的時刻，如果天氣晴朗，就能沐浴在晨光之中。

冬季的這個時段太陽還沒出來，因此天色還很灰暗。看著各處逐漸轉亮的天空，就能感覺到睡眠時主掌一切的副交感神經切換到交感神經，打開了白天的開關。在自己習慣的時間起床就可以了。起床後先試著沐浴自然光，這麼一來就能體會到開關切換的感覺。

沐浴晨光之後，緩緩飲用熱水，同樣是我的每日慣例。最初我是在管理營養士豐永彩子小姐（第116頁）的建議之下，開始在起床後喝一杯熱水。

以前我曾認為要喚醒腸胃，應該是冰水比較適合。但試著換喝熱水後，腸胃一點一滴溫熱起來的感覺，實在是相當舒服。有人說別讓腸胃冰冷，運作起來會更順暢，相信大家應該都能親身體驗這一點。

另外，熱水也有重啟味覺的效果。喝了之後，比較不會想吃垃圾食物、小零嘴、調味偏重的餐點。喝的時候一定會慢慢喝，所以能夠用平穩、放鬆的心情展開新的一天，這也是我能持續下去的原因。

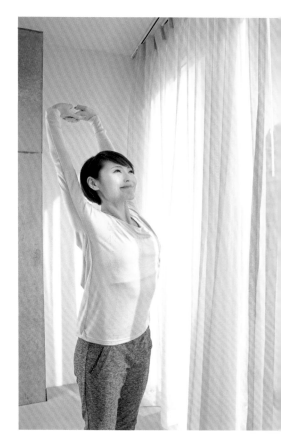

冥想與呼吸

在做早晨瑜伽之前，我會坐到瑜伽墊上，傾聽呼吸的聲音。呼吸部分就跟平時一樣，用鼻子吸氣、鼻子吐氣。眼睛則按每天狀態不同，有時會完全閉上，有時則是半闔著斜視下方。

只要設置這 2～3 分鐘的時間，做瑜伽的專注程度就會提高，讓效果更好。另外，這段時間也能審視自己的內在，包括身體上僵硬酸痛的部分、腸胃的狀況、有沒有幹勁等，得知自己當天的狀態。

並不是身體狀態佳就是好、狀態差就是不好。不做批判，完整地感受並接納，才是最重要的。

無論是誰，總會有覺得「今天好像提不起勁」、「身體好沉重」的日子，也會有睡意遲遲不退、恍恍惚惚的日子。當發現身體狀態不太理想，就要降低瑜伽體式的難度等，不要過度逞強。這樣也能對於當天有心理準備，告訴自己「今天可能很容易出錯，要小心」。

冥想時，有時也會忍不住浮現一些其他的想法。但我會極力避免注意力分散到其他地方。想像腦中的雜念由右到左通過，不疾不徐地忽視它。

在早上冥想，就能用清晰的思維度過接下來的一天。

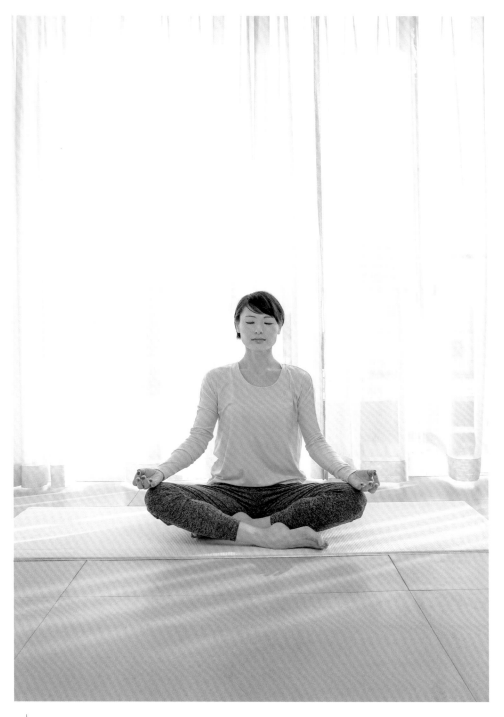

早晨瑜伽的習慣

◀ 影片
由此前往！

第22～31頁「早晨瑜伽【特別篇】」的影片
#247／14分鐘

早晨瑜伽可以愜意地舒展身體，同時逐步提升代謝和體溫。刺激自律神經，讓睡眠期間作用的副交感神經切換成交感神經後，就能讓身心都變得更有活力，以正向的心情開始新的一天。

接下來會介紹我在每天的早晨瑜伽中加入的 5 種推薦體式。請先進行前述的「冥想與呼吸」2～3分鐘後，再開始做瑜伽。

如果時間充裕，不妨也進行拜日式，拜日式可以促進全身的血液循環，讓身體由內而外暖和起來，代謝會變得出奇順暢。只要短短的 10 分鐘，相信各位必定能實際體會到身心覺醒令人驚訝的舒適感。

我的丈夫在養成早晨瑜伽的習慣之後，因頸部酸痛引起的手部麻痺就痊癒了。

過去曾多次往返醫院、照了MRI也找不出原因的麻痺，做了早晨瑜伽後就不藥而癒。我們並不確定原因所在，或許是瑜伽使血液循環變好，緊縮的頸部得以伸展開來，神經就不再受到壓迫了。

當我丈夫因連日忙碌無法做瑜伽時，麻痺症狀就會復發，不過一做瑜伽又會隨即改善。像這樣知道該如何自行改善自己身體的不適，將是一項極度的優勢。

就算只選 1 個自己感到最舒服的、容易做的體式也不要緊。也有另一種方式是按照體式的功效，用心進行當天自己最需要的體式。

最重要的是，要用適合自己的方法，切勿勉強，試著持之以恆。

從核心喚醒身體

貓牛式

- 整頓內臟的狀態
- 舒展背部
- 提高呼吸機能
- 讓自律神經更協調

1　採四足跪姿，雙手放在肩膀正下方，雙膝打開與腰同寬。

2　一邊吐氣，一邊將背部向上拱圓。想像從上面吊著肩胛骨之間。

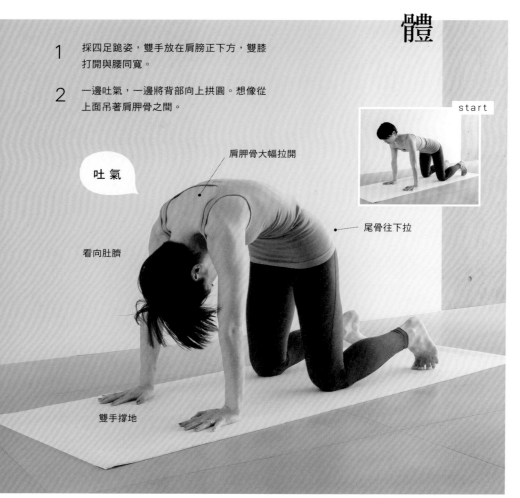

start

吐氣

肩胛骨大幅拉開

尾骨往下拉

看向肚臍

雙手撐地

這是一日之始最適合用來熱身的體式。它可以放鬆睡眠期間容易僵硬的背部、腰部，並刺激通過脊椎的自律神經，使身體進入活動模式。

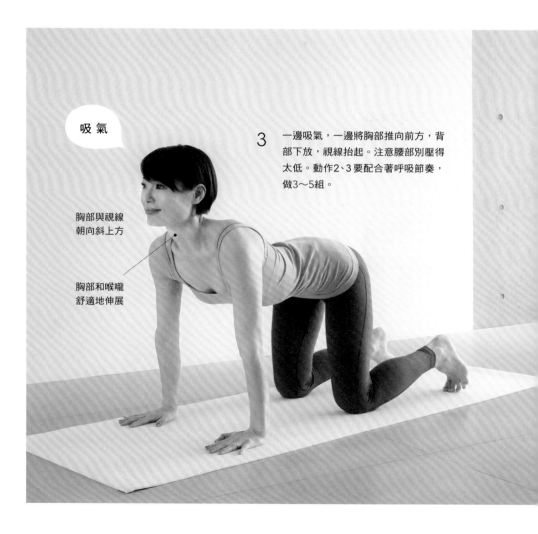

吸氣

3 一邊吸氣，一邊將胸部推向前方，背部下放，視線抬起。注意腰部別壓得太低。動作2、3要配合著呼吸節奏，做3～5組。

胸部與視線
朝向斜上方

胸部和喉嚨
舒適地伸展

促進
排毒

- 化解
 肩膀和
 背部的僵硬
- 消除便祕
- 振作精神效果
- 改善手腳冰冷

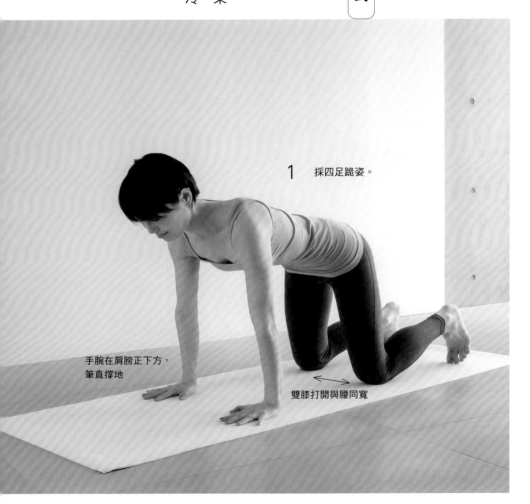

1　採四足跪姿。

手腕在肩膀正下方，
筆直撐地

←→
雙膝打開與腰同寬

這個體式以化解肩膀僵硬、提升脊椎柔軟度而聞名。它可以活化
腸道蠕動，最適合在想要促進排便順暢的一早進行。若有放屁，
就代表動作做得很好。

若胸部無法碰到地面，
就將額頭貼地進行。

2　臀部位置不動，雙手逐漸向前伸，
　　伸展腋下。將胸部和下巴貼近地
　　面。緩慢地反覆呼吸，吸吐3～5
　　次。

抬高臀部
朝向天花板

放鬆肩膀一帶及
胸部的力道

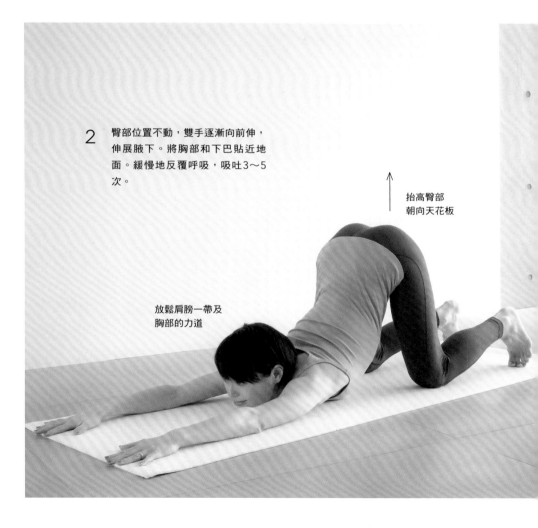

加深呼吸

門閂式

- ・提高呼吸機能
- ・提高消化機能
- ・調整脊椎
- ・緩和腰痛

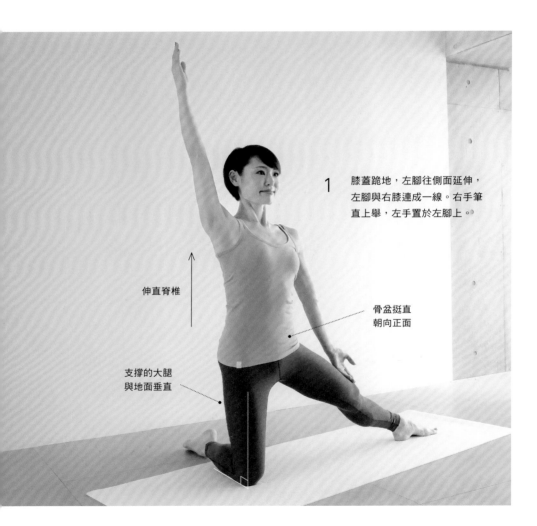

1 膝蓋跪地，左腳往側面延伸，左腳與右膝連成一線。右手筆直上舉，左手置於左腳上。

伸直脊椎

骨盆挺直朝向正面

支撐的大腿與地面垂直

現代人經常被說呼吸很淺，這個體式透過拉伸身體側面，可以伸展橫隔膜等呼吸肌肉，促進深度呼吸。這個動作也會拉到側腰，能有效解決腰部周圍的鬆弛。

easy ————————→

若伸直膝蓋會難以穩定，
也可以屈膝進行。

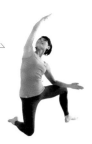

2　一邊吐氣，一邊將上半身朝左
　傾倒，視線看向斜上方。維持
　動作，緩慢地反覆呼吸，吸吐
　3～5次後，手腳換邊，另一
　側也以相同方式進行。

舒適地伸展
身體側面

肩膀放鬆

促進全身血液流動

下犬式

- 促進全身血液循環
- 緩和肩膀僵硬及腰痛
- 改善水腫、手腳冰冷
- 消除疲勞

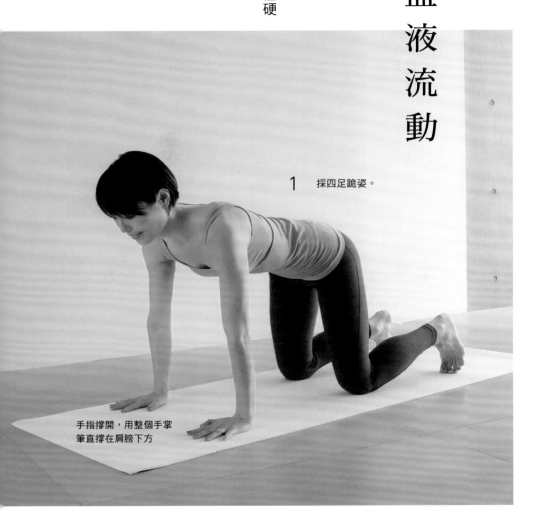

1　採四足跪姿。

手指撐開，用整個手掌筆直撐在肩膀下方

這是瑜伽中相當聞名的一種休息體式。在還不熟悉之前，許多人都會說手腕不舒服。舒適進行的訣竅，是避免將體重過度壓在手臂上，把注意力放在抬高臀部。這個動作可以伸展到整個身體，還能促進腦內血液流動，因此身心都會感到舒暢。

若腳跟踩地時腰或背會拱起，也可以將腳跟離地。
以膝蓋微彎的狀態維持動作。

NG

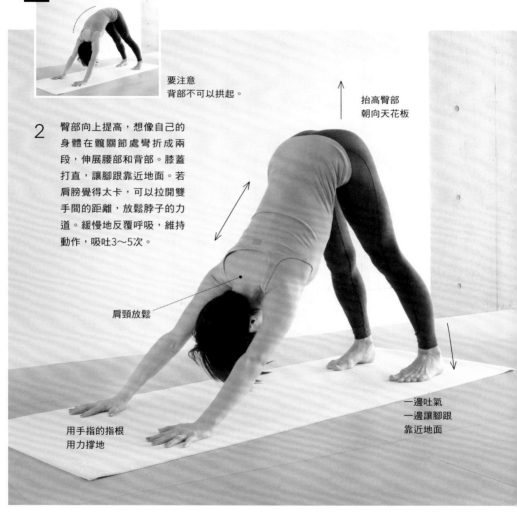

要注意
背部不可以拱起。

抬高臀部
朝向天花板

2　臀部向上提高，想像自己的
身體在髖關節處彎折成兩
段，伸展腰部和背部。膝蓋
打直，讓腳跟靠近地面。若
肩膀覺得太卡，可以拉開雙
手間的距離，放鬆脖子的力
道。緩慢地反覆呼吸，維持
動作，吸吐3～5次。

肩頸放鬆

用手指的指根
用力撐地

一邊吐氣
一邊讓腳跟
靠近地面

- 提升
 髖關節的
 柔軟度
- 排毒效果
- 改善水腫、
 手腳冰冷
- 矯正
 骨盆歪斜

1　雙膝跪地，右腳向前
　　跨一大步。

背部伸直

後腳膝蓋
退到骨盆後方

這個體式會伸展到大腿根部鼠蹊部的淋巴結，促進淋巴順暢流動，
幫助排出老舊廢物。骨盆內的血流也會變得更順暢，除了可以解決
經痛、經期不順的問題之外，擴張胸部也容易產生正向的情緒。

如果難以保持平衡或腰會痛，
將手放在大腿上也OK。

2 腰部放低，伸展左側的鼠蹊
部，同時吸氣高舉雙手，看
向上方。肩膀不要縮，將肩
胛骨往下拉。若右膝會超出
右腳尖，則雙腳要再拉開一
些。緩慢地反覆呼吸，維持
動作，吸吐3～5次後換腳，
另一側也以相同方式進行。

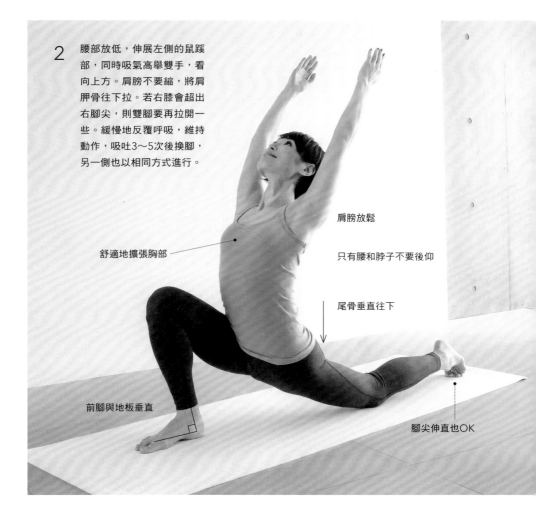

舒適地擴張胸部

肩膀放鬆

只有腰和脖子不要後仰

尾骨垂直往下

前腳與地板垂直

腳尖伸直也OK

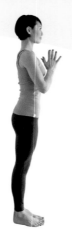

① 雙腳併攏站直，在胸前合掌。

② 一邊吸氣，一邊將雙手舉至頭頂，視線也向上抬。手可以保持合掌也可以分開做出萬歲的姿勢。

拜日式

吸收全新的能量

③ 一邊吐氣，一邊放下雙手，身體向前彎，讓腹部貼合大腿。手掌貼地，放鬆頸部的力道。膝蓋彎曲也OK。

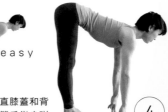

easy

④ 一邊吸氣，一邊挺直膝蓋和背脊，看向斜前方，雙手指尖碰地。如果做起來有點辛苦，將指尖碰著小腿也OK。

easy

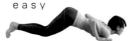

如果只用手跟腳支撐身體太勉強，也可以將膝蓋和胸部貼地。

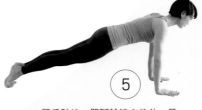

⑤ 雙手貼地，雙腳輪流向後伸，呈伏地挺身的姿勢。將雙手調整至肩膀正下方，腹部用力，使頭部到腳跟呈一直線。

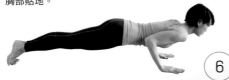

⑥ 一邊吐氣一邊夾緊腋下，手肘朝後方彎折，身體下壓。

◀ 影片
由此前往！

「拜日式【特別篇】」的影片
#248／12分鐘

這一連串體式，蘊含著對太陽恩惠的感激。合掌時要抱持著感謝之情，雙手上舉時，想像太陽光沐浴著身體，效果會更好、更容易活化全身。在難度較高的體式旁，有附上簡易版的做法，在還不熟悉之前，建議從簡易版做起。兩者的效果相同。各體式維持約 5～10 秒即可。如果感覺還算舒適，請維持更久一些。

11

跟 2 一樣，一邊吸氣，一邊將雙手舉至頭頂，視線向上抬。手可以保持合掌也可以分開做出萬歲的姿勢。

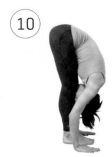

10

跟 3 一樣，一邊吐氣，一邊讓腹部貼合大腿，手掌貼地，放鬆頸部力道。膝蓋彎曲也OK。

9

雙腳輪流往前踩到雙手之間，接著跟 4 一樣，一邊吸氣，一邊挺直膝蓋和背脊，看向斜前方，雙手指尖碰地或是碰著小腿。

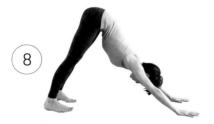

8

一邊吐氣，一邊將臀部向上提高，想像身體在髖關節處彎折成兩段，伸展腰部和背部。將雙腳距離調整成與腰同寬，膝蓋打直，腳跟貼地。若腳跟貼地之後腰或背會拱起，則不必勉強貼地。

一邊吸氣，一邊將身體往前滑，讓腳背貼地。雙手撐地，伸展腹部和胸部。如果腰會痛的話，不用勉強伸展。

7

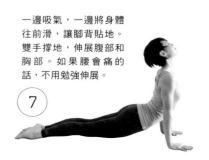

自身的性格和思考的傾向

你每天都有留時間跟自己相處嗎？

能夠秒答「我有」的人，想必應該是少數吧。我認為沒有這種習慣的人，更需要將瑜伽化作「跟自己相處的時光」。

在這段時間裡，我們將能客觀地掌握目前自己的狀態，意識到自身疲乏的程度。這樣一來，在身體狀況嚴重失調之前，仍有機會挽救、好好休息。

有趣的是，據說在做瑜伽的過程當中，一個人的習慣很容易展露無遺。例如在維持體式時，明明都不舒服到無法呼吸了，卻還硬撐著的人，在平常工作時也會經常超出自己的極限。你是否明明希望他人能協助自己，卻總是在獨力承受呢？

相反地，做體式時稍微感覺不舒服就馬上放棄的人，平時有可能就是不會勉強自己、我行我素的人，抑或是喜歡偷懶的人。

諸如「維持時間未免太長了」、「為什麼要讓我們做這麼難的體式」等等，經常像這樣憤憤不平的人，平時或許就經常發牢騷和埋怨。在多人瑜伽課的時候，會偷瞄他人動作的人，有可能平時就愛跟別人做比較。

順帶一提，我自己是過度拚命的類型。這些特性並沒有說哪個好哪個不好，請讓瑜伽成為一個契機，試著了解自己，發現自己在日常中應該留意的習慣。

高蛋白早餐

我們家的早餐是以蛋白質為主。人類的身體，無論是肌肉、臟器、肌膚、頭髮或指甲，所有東西皆是由蛋白質構成，因此它是健康生活不可或缺的一種營養素。

例如，吐司夾起司、酪梨、吻仔魚，搭配加了水煮蛋的沙拉，還有水果、優格。水煮蛋是可以輕易取得的蛋白質來源，相當方便。同樣地，我也很推薦用蒸過的雞胸肉，事先做成雞肉沙拉備用。

我們每週會吃2〜3次和食，菜色包括白飯、味噌湯、玉子燒、煎魚或納豆等。吐司餐製作起來比較簡單，要收拾也很輕鬆，但一直吃吐司，有可能會導致營養不均衡。管理營養士彩子小姐說，就算一樣是蛋白質，也要選用多元的食材，才能均衡攝取形形色色的營養素。

午餐和晚餐也一定會攝取蛋白質。在早上充分攝取了蛋白質之後，接下來的一整天，很不可思議地，就不太會想吃甜食。那並不是忍耐著不吃甜食，而是自然而然不會有想吃的感覺。相信應該是身體獲得充足的必要營養素之後，也就不必再吃額外的醣類了。由於不用勉強自己就能自然減少醣類的攝取，因此也能打造出易瘦的體質。

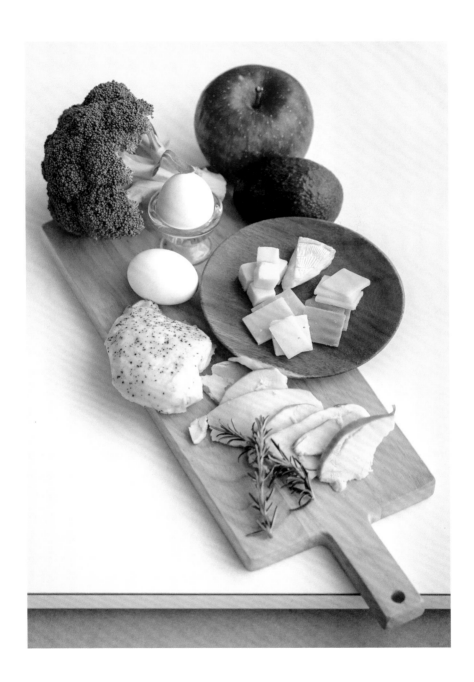

今天爬樓梯

從早晨到中午，要刻意去活動身體，提升身體的代謝。如果早上活動過身體，那麼整個白天都能積極且確實地活動，直到晚上都能有效率地消耗能量。想打造出易瘦難胖的體質，上午的過法就非常重要。

包括早晨瑜伽在內，「通勤時不搭手扶梯，試著選擇走樓梯」、「試著步行一站的距離」……就算只是這些小事也不要緊。在我還隸屬於芭蕾舞團的時候，緊湊的課程也必定都會安排在上午。

要打掃房間，同樣建議在早晨到中午之間進行。即使是平日必須工作而無法打掃的人，週末還是可以辦到。在氣溫逐步升高的時期，光是用吸塵器吸個地也會流汗吧。夏季時甚至會渾身是汗！清掃浴室消耗的能量一樣不容小覷。房間變乾淨後，整個人也會神清氣爽許多。

另外，白天時積極地多動一動，能夠促進交感神經的運作，因此傍晚以後，就能流暢地接棒給副交感神經。這樣一來晚上睡覺時會更容易入睡，應該也能獲得深度的睡眠。想提升睡眠品質的人，請試著刻意「在上午時活動身體」。

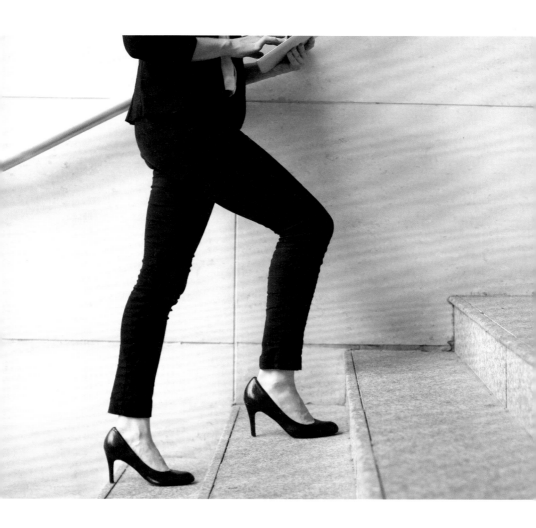

跑步

我自己每週有3～4天會在上午時跑步，跑速是1小時跑10km。每天都跑步的話會造成膝蓋和髖關節疼痛，所以我都隔一天跑。

我會養成跑步的習慣，起因是我在大約十年前成為了健身教練。當時我的目的是強化體力，以及調整體重、體脂肪。時至今日，跑步則成了我提升個人身心狀態的一種手段。

需要思考新計畫和課程內容時，在跑步的時候思考，會比坐在桌前思考更容易出現好點子。在腸枯思竭之際，我會建議活動一下身體。腦內的血流量增加，大腦活化之後，將更容易靈光一閃。或許在活動身體的時刻，才正是人類最有創造力的狀態。

在旅行期間，我偶爾也會到飯店裡的健身房裡跑步。跑30分鐘不太夠，跑到1個小時後就會獲得成就感，覺得「我辦到了！」。平常沒安排任何行程的日子，我會從早上開始跑步。有時發生了討厭的事情，我也會在那天下午跑步。在轉換心情之餘，同時也能獲得成就感，對自己、對當天都能感到滿意。心靈和身體是緊緊相繫的。

請試著找到能對自己和當天感到滿意、屬於自己的方法吧。

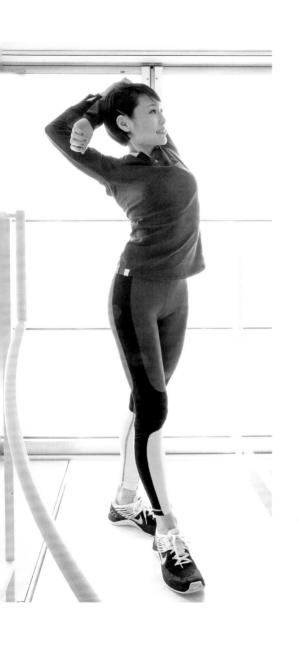
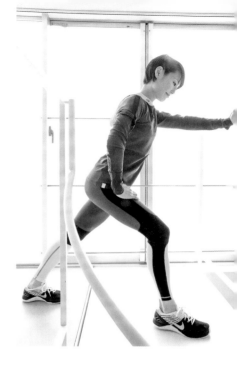

早晨瑜伽的推薦影片

早晨瑜伽能舒暢地喚醒大腦和身體，
幫助你愉快積極地展開新的一天！
掃描QR碼即可前往YouTube影片，亦可搜尋#的影片編號。

10分鐘早晨瑜伽☆
心情愉快地
展開新的一天！

#240／12分鐘

正念冥想
減輕壓力
創造正向思考

#244／17分鐘

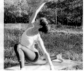

做早晨瑜伽
迎向舒適的一天！
推薦給忙碌的你☆

#202／9分鐘

溫和的早晨瑜伽☆
讓身心精神飽滿！

#189／14分鐘

在床上輕鬆做早晨瑜伽☆
紓解全身僵硬，通體舒暢！

#180／11分鐘

做瑜伽清淨腸道☆
讓自律神經更協調，消除便祕！

#177／16分鐘

早晨流動瑜伽
為你充電！
開啟積極的一天☆

#167／18分鐘

瑜伽初學者也能
輕鬆做到的早晨瑜伽！
拜日式☆

#165／14分鐘

做早晨瑜伽
整頓心靈和身體！
推薦給忙碌的你☆

#148／8分鐘

做瑜伽舒展肩背一帶☆
推薦給初學者以及
身體僵硬的你！

#170／12分鐘

Part

2

日間的習慣

Mariko自創　日間的行程表

am10：00　　跑步、舉辦工作坊、做家事等，
　　　　　　安排動態活動。

pm 1：00　　午餐。吃喜歡的東西。

pm 2：00　　工作。拍攝影片、洽談等。

pm 5：00　　準備晚餐。

pm 6：00　　去接女兒下課。

用柔韌、清爽的
心靈和身體，
開朗地度過每一天。

挺直背脊

在芭蕾課程中，經常會說「把肚子提高！」以及「想像從天花板吊著頭頂一樣站好」。不僅芭蕾女伶，姿勢是決定一個人第一印象的重要關鍵。一個人不管服裝再怎樣筆挺，如果駝背的話，就會讓人覺得無精打采、缺乏自信。相反地，挺直背脊的人，則能給人朝氣蓬勃的正面印象。

正確的站姿，據說從側面觀看時，耳朵、肩膀、手肘、腰骨、外側腳踝都要在一直線上。左頁將會介紹一些端正姿勢的方法，不論是誰都能隨時隨地做到。

光是留意這些正確姿勢，就能自然而然地鍛鍊體幹。坐著時也只要在下腹部用力，腰跟骨盆就會立起，能夠防止駝背。在椅背跟背部之間放靠墊，腰部會更容易維持直立的狀態。雖然理想的情況是盡量不要蹺腳，但如果蹺腳時能夠左右交替，身體也比較不容易歪曲。

在還不習慣之前，下腹部總會忘記用力，一不小心就變成駝背。如果發現自己駝背了，下腹部要重新用力，保持注意力在端正姿勢上。

姿勢跟心靈會彼此連動。心情消沉、沒自信的時候，就會容易駝背。相反地，保持挺直脊椎的姿勢，也會對自己更有自信，自然而然地連心中都會變得明朗。

OK

1 下腹部用力，微微往內縮。脊椎自然伸直，臀部縮緊，下半身穩住。

2 保持1的狀態，想像從天花板吊著頭頂一樣，將重心輕輕往上提。

NG

駝背　　　　　　腰椎前凸　　　　　　骨盆後傾

OK 下腹部用力，腰和骨盆就會立起。

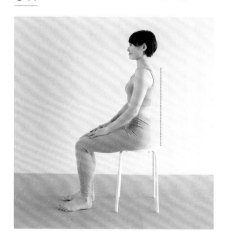

NG 下腹部放鬆，容易變成駝背。

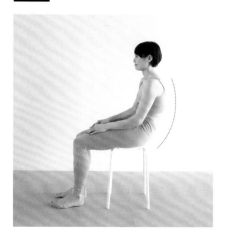

展露笑容也很重要

我讀過的某本書上寫道「他人是映照自己的鏡子」。自己若是笑了別人也會笑，自己若是生氣別人也會生氣。我讀到這句話的時候，覺得這也完全符合教練的情況。

實際上，當我自己掛著笑臉時，參加的學員們也都會展露笑顏，毫不緊張地跟著我做。保持笑容也會消除身體的緊張，讓人自然而然地享受其中，進而增進運動效果和提高滿意度。

人畢竟是血肉之軀，要是身體狀況不佳或是有什麼煩心的事，自然也會有笑不出來的時候。尤其在這種時候我就會提醒自己，在踏入教室的瞬間必須要轉換心情，一定要在大家面前露出笑容。

自己映在鏡子中的笑容，能在最近距離看見的就是自己。這樣一來，在不知不覺中，大腦就會產生錯覺，從內在轉換成快樂的心情。在這種時候，我上起課來反而會比平時還要帶勁（笑）。

有煩惱時或是情緒低落時，不妨對著鏡中的自己露出笑容。表情放鬆了，心靈也會隨之舒坦，得以找回開朗的心情。

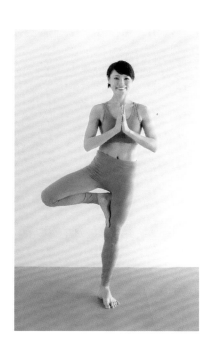

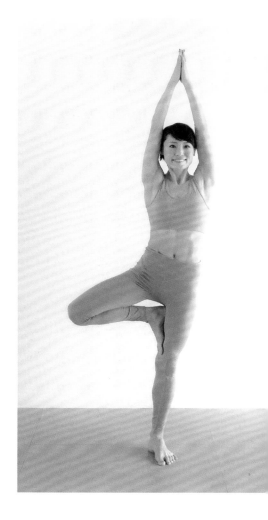

利用午餐調整
一天的狀態

無論是誰，總希望每天都能有一餐吃得心滿意足。對我而言，午餐就是這樣的時光。我會留意蛋白質的攝取，基本上只吃自己喜歡的東西。由於用餐過後還會繼續活動，因此攝取的卡路里能夠被消耗掉。此外這麼做還有一個優點，我會自然而然地拿午餐當作參考基準，調整一整天的進食量，諸如「中午已經吃了喜歡的東西，晚上就吃健康點吧」、「接下來吃少一點吧」等等。若將每一餐的飽食程度分成10個層級，大概就是早餐6～7、午餐9～10、晚餐5這種感覺。

我喜歡的午餐菜色是較有分量的定食，像是生薑燒、炸牡蠣等等。白飯有時還吃大碗的（笑）。有時也會吃義大利麵、披薩、漢堡。每天若能有一餐吃到想吃的東西，增添自己的滿足感，也能避免壓力引發的暴飲暴食，得以維持長期穩定的飲食生活。

「吃飽之後，下午工作會很睏……」也有些人是這樣子。如果有這種情形，請試著調整碳水化合物的量，挑選自己喜歡的配菜，白飯則減少一些。

一般都會以為想瘦身就得少吃點，但進食這種行為是一輩子的事。想要瘦身成功，「享受」餐點也是一個關鍵。

某 天 的 餐 點

（早）

充分攝取蛋白質！

吻仔魚吐司、水煮蛋、花椰
菜、蘋果、香蕉、葡萄乾優
格、咖啡

（午）

吃喜歡的東西！

韭菜炒豬肝定食

（晚）

注意只吃午餐的一半！

鍋物、少許烏龍麵

點 心 請 見 次 頁 ！

用點心補充營養

在管理營養士彩子小姐（第116頁）的建議下，點心我會積極食用包括杏仁、胡桃等堅果類，還有葡萄乾、黑棗乾等果乾。國外有著便宜又種類豐富的有機堅果、果乾，出國時我一定會購買。

拿堅果類和果乾當點心，是因為之中含有優質的油分（脂質）、維生素、礦物質等營養素。說到點心，一般通常會覺得那是額外的熱量，但吃堅果類和果乾是「透過點心補充必要的營養」，所以不會有罪惡感。

我一次大約會吃單手抓起一把（約30g）的量。重點是要一顆一顆充分咀嚼後再吃下去。要是好幾顆一起吃進肚子就不容易產生飽足感，一不小心就會吃太多，因此需要特別留意。

在我當芭蕾女伶的時代，曾經自己胡亂進行飲食限制。在沒注意到的時候，我似乎陷入了能量不足的狀態，實在忍不住了就偷吃甜食亦是常有之事。特別是巧克力和餅乾，我總是無法割捨，經常會放在包包中，從中學、高中到短期大學，幾乎沒有一天不吃。

自從我改用正確的方式進食，就不再過度攝取甜食了。當時的我一股腦地只在乎卡路里，現在回想起來，其實進行了非常不合理的飲食限制。最後導致了身體極端失調……。（有關當時的失敗經驗，請看第54頁）

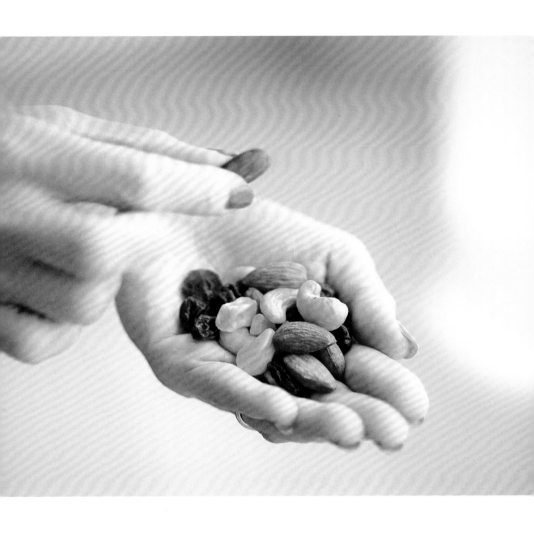

飲食限制的失敗經驗

我從9歲（小學4年級）就開始去芭蕾教室上課。國中和高中時期，在練芭蕾的同時，我也隸屬於校內的韻律體操社，因此在社團活動結束後，就得去芭蕾教室上課，過著負荷繁重的日子。念短期大學時，我晚上會去東京芭蕾舞團的附設學校上課。短大畢業後，我加入了NBA芭蕾舞團。

如同許多人所想像的，芭蕾女伶必須維持苗條的體型。當時的我每天都在跟「絕對不能變胖」的執念奮戰。我當時的體重跟現在差不多，在一般人眼裡並不算胖。不過，我覺得自己在芭蕾女伶當中看起來很胖。「如果再瘦一點，看起來一定會更漂亮。我必須限制飲食，變得更瘦才行⋯⋯」

我曾在這種想法下努力減掉1～2kg，甚至有一段時間連肋骨都浮凸了出來。

縱然如此，我跟芭蕾舞的同伴相比仍舊太胖，上了舞台燈光一照，看起來會更顯胖，因此我一直想著，必須再更瘦一點才行⋯⋯。

最後，我再也無法繼續忍耐不吃想吃的東西。我改變想法，覺得「既然都是卡路里，那就吃喜歡的東西吧」，於是比起正餐，我開始優先食用甜食。

在社團活動結束，去芭蕾教室上課的時候，我也都吃甜麵包跟甜食代替晚餐。唯一稱得上像樣的餐點，就只有飯糰。米飯也是醣類，因此我當時的狀態應該很接近醣中毒。那時候的我總是渴望著醣類，情況嚴重時，我吃完蛋糕就吃冰淇淋，還

能再吃光整盒的餅乾或巧克力甜點。現在光是想到就覺得一陣反胃⋯⋯。

醣類雖然是能量來源，卻無法建構身體。當時的我幾乎沒有攝取能夠建構身體的蛋白質，完全就是營養不良的狀態。其證據就是我經常月經不順，高中三年一直處於停經狀態。

除此之外，當時沒有其他我自己有所察覺的毛病，實在是非常幸運。從芭蕾舞伶退役後，有一段時間我仍過著醣類過多的生活，後來才漸漸能吃「普通人的餐點」。其後，我在管理營養士彩子小姐的指導下，開始積極攝取蛋白質。感覺就像是從零開始重新打造身體。

我自己感覺最明顯的變化，就是我不再像從前那樣渴望甜食，我的肌膚跟頭髮的光澤變得比從前更好，指甲也變堅固了。

不曉得今後還會有怎樣的變化呢？現在的我一邊用心維持正確的飲食生活，一邊期待自己未來身體的模樣。

日間瑜伽的習慣

◀ 影片
由此前往！

第58～71頁「日間瑜伽【特別篇】」的影片
#250／15分鐘

我們的身體，原本就會在太陽出來時開始活躍運作、日落後進入休息模式。若能順利進行這個循環，就能提高休息的效果，哪怕時間不長，身體也能獲得高效率的歇息。

重要的是，必須在白天時充分活動身體。但就算曉得這點，要實行起來也並不容易。有些人向來就不喜歡運動，覺得換衣服、做準備很麻煩……像這樣的人，我更推薦在家中做瑜伽。因為在任何一天的任何時刻，無論是誰，只要想做都能在當下立刻開始進行。

此處將會介紹7種體式，可以促進全身的血液循環、提升代謝。這些體式可以改善遲滯的血液流動和淋巴流動，在不知不覺間，身體的酸痛、倦怠感都會逐漸消除。讓令人在意的鬆弛下半身變得緊實，全身都會感受到充滿著力量。

今天想要好好活動身體，或者是想瘦身的人，可以搭配著影片做完整套課程。

在睡得比較晚、總覺得提不起勁的假日午後；在工作結束，精疲力竭回到家的日子；當久坐於桌前，身體僵硬而想打起精神時……在這些時刻，請挑選喜歡的課程做做看，但不必太過勉強。

這些動作將幫助全身活化，就連心情都會變得正面積極。

下半身
變苗條

椅子式

・雙腿、臀部
　變得緊實
・強化體幹
・提升專注力
・改善〇型腿

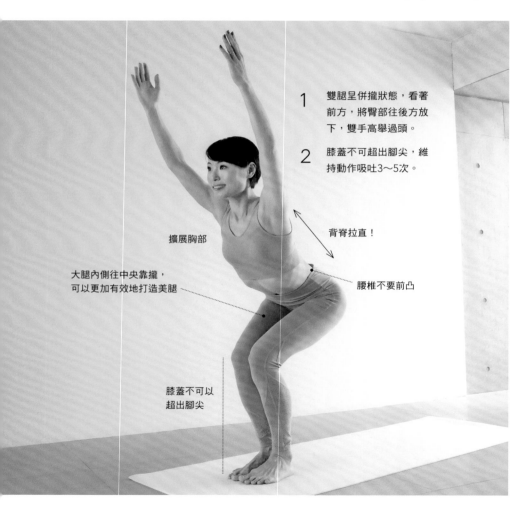

1　雙腿呈併攏狀態，看著
　　前方，將臀部往後方放
　　下，雙手高舉過頭。

2　膝蓋不可超出腳尖，維
　　持動作吸吐3～5次。

背脊拉直！

擴展胸部

大腿內側往中央靠攏，
可以更加有效地打造美腿

腰椎不要前凸

膝蓋不可以
超出腳尖

這個體式就像坐在看不見的椅子上頭。如果做起來
有點辛苦，在大腿內側用力會比較容易維持動作。
這對於緊實大腿也很有效。

如果雙腳併攏會不舒服，
就打開至與腰同寬。

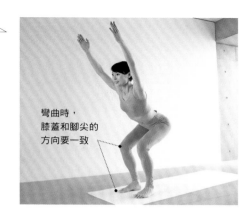

彎曲時，
膝蓋和腳尖的
方向要一致

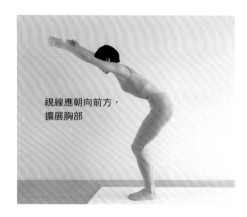

視線應朝向前方，
擴展胸部

NG 1

上半身不應該前傾，膝蓋要
彎。不要聳肩，做動作時要
將肩胛骨往下放。

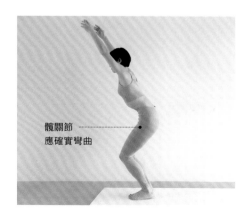

髖關節
應確實彎曲

NG 2

膝蓋不要超出腳尖，將臀部
往下放。

讓能量傳向全身

戰士一式

- 強化下半身
- 改善呼吸機能
- 提升身心能量
- 讓心情更積極正向

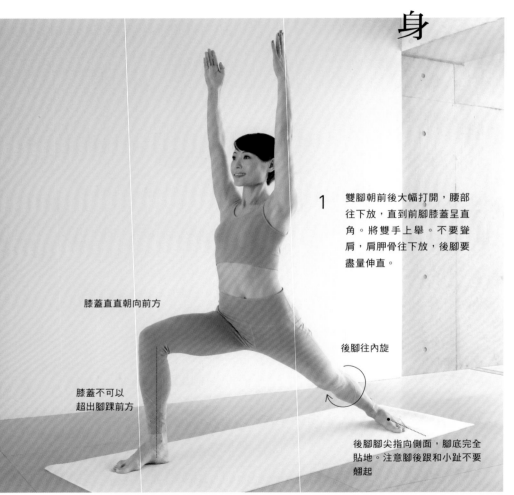

膝蓋直直朝向前方

膝蓋不可以
超出腳踝前方

1 雙腳朝前後大幅打開，腰部往下放，直到前腳膝蓋呈直角。將雙手上舉。不要聳肩，肩胛骨往下放，後腳要盡量伸直。

後腳往內旋

後腳腳尖指向側面，腳底完全貼地。注意腳後跟和小趾不要翹起

這個體式如同勇猛面對敵人的戰士，要將腳強而有力地向前跨。除了可以強化下半身，雙腿根部處的鼠蹊部和腋下的淋巴結都能充分伸展到，使全身循環變得更好。

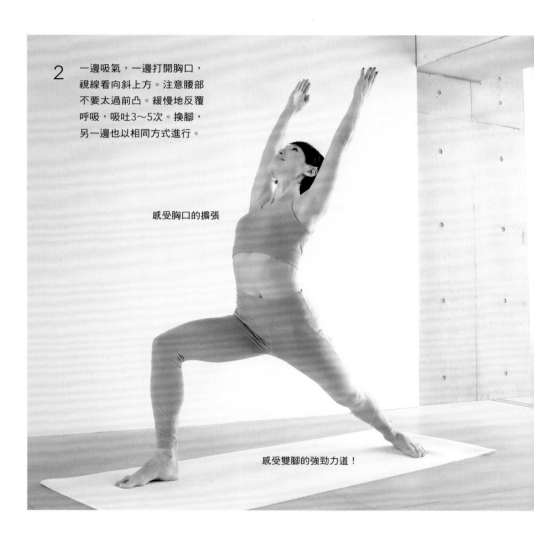

2 一邊吸氣，一邊打開胸口，
視線看向斜上方。注意腰部
不要太過前凸。緩慢地反覆
呼吸，吸吐3～5次。換腳，
另一邊也以相同方式進行。

感受胸口的擴張

感受雙腳的強勁力道！

提升精力&
體力

戰士二式

· 強化下半身
· 提升髖關節的柔軟度
· 增進專注力
· 排毒效果

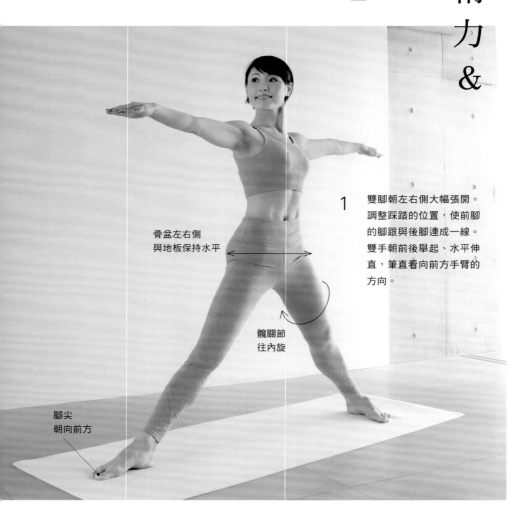

1 雙腳朝左右側大幅張開。調整踩踏的位置,使前腳的腳跟與後腳連成一線。雙手朝前後舉起、水平伸直,筆直看向前方手臂的方向。

骨盆左右側與地板保持水平

髖關節往內旋

腳尖朝向前方

這個體式跟戰士一式同樣力道強勁,相信在維持動作時,應該會感覺到內在的強韌逐漸湧現。腰部愈是深深下放,就愈能強化下半身,也會提高體式的穩定度。

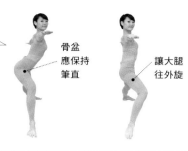

右：前方膝蓋不可朝內側傾斜，
要盡量保持筆直。左：臀部不要
往後凸出，上半身應直直立起。

骨盆
應保持
筆直

讓大腿
往外旋

2 腰部往下放，直到前方膝蓋呈直角。
緩慢地反覆呼吸，吸吐3～5次，手
腳換邊，另一側也以相同方式進行。

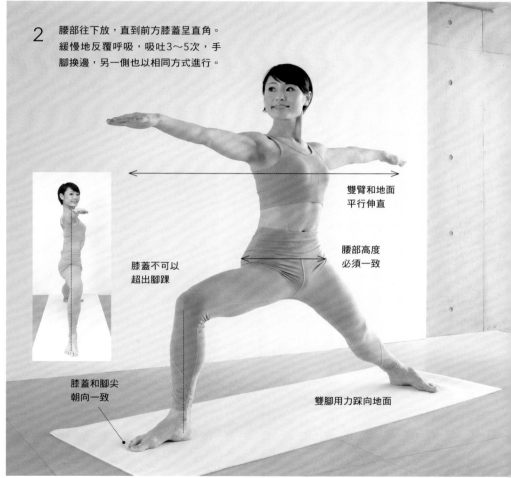

雙臂和地面
平行伸直

腰部高度
必須一致

膝蓋不可以
超出腳踝

膝蓋和腳尖
朝向一致

雙腳用力踩向地面

提升體幹力量

棒式

- 強化體幹
- 調整姿勢
- 緊實手臂
- 提升代謝

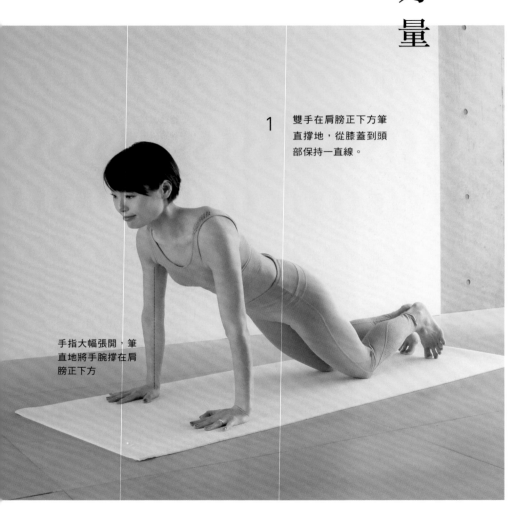

1 雙手在肩膀正下方筆直撐地，從膝蓋到頭部保持一直線。

手指大幅張開，筆直地將手腕撐在肩膀正下方

這是能夠鍛鍊到深層肌肉、訓練體幹的著名體式。維持動作時雖然會持續用力避免腹部往下掉，但要留意絕對不能憋氣。

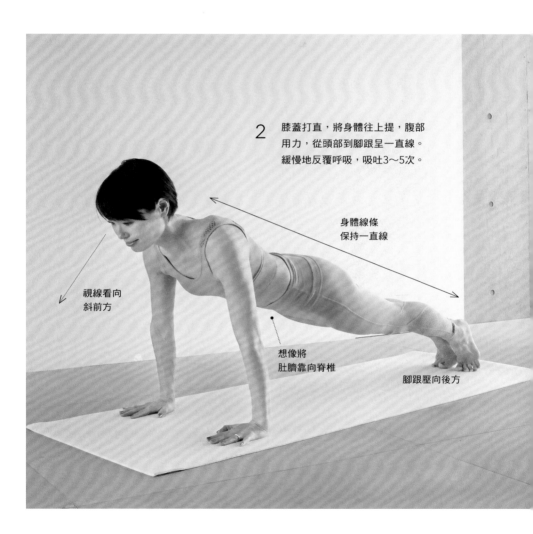

2 膝蓋打直，將身體往上提，腹部用力，從頭部到腳跟呈一直線。緩慢地反覆呼吸，吸吐3～5次。

身體線條
保持一直線

視線看向
斜前方

想像將
肚臍靠向脊椎

腳跟壓向後方

背部、臀部變緊實

弓式

- 背部和臀部更緊實
- 提升內臟機能
- 改善姿勢
- 消除肩膀僵硬和背部僵硬

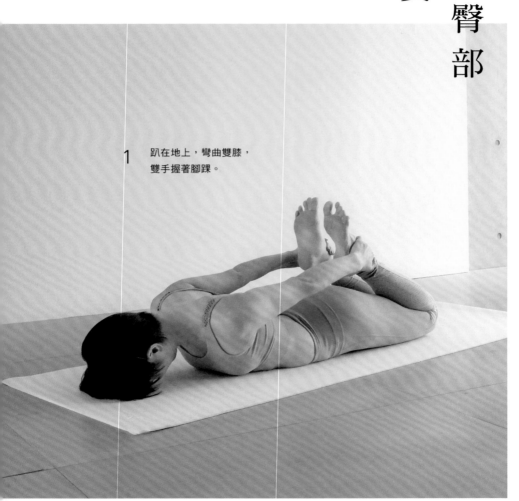

1 趴在地上，彎曲雙膝，雙手握著腳踝。

在鍛鍊背肌的同時，臀部也會自然用力，因此提臀效果極佳。另外，這個體式會確實拉近肩胛骨，打開胸口，因此亦可以消除駝背、改善呼吸過淺的問題。

在熟悉之前，上半身跟腿只要稍微離地
就OK了。腰部會痛時就不要做。

2 一邊吸氣，一邊在臀部和大腿用力，
將上半身和腿抬起。腰部不要太過前
凸，膝蓋別拉得太開。緩慢地反覆呼
吸，吸吐3～5次。

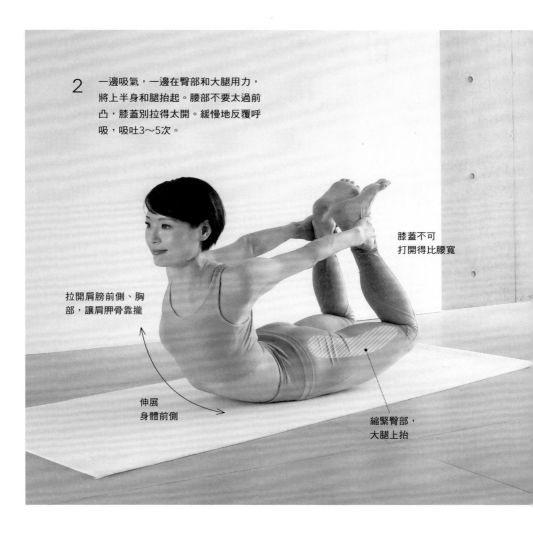

膝蓋不可
打開得比腰寬

拉開肩膀前側、胸
部，讓肩胛骨靠攏

伸展
身體前側

縮緊臀部，
大腿上抬

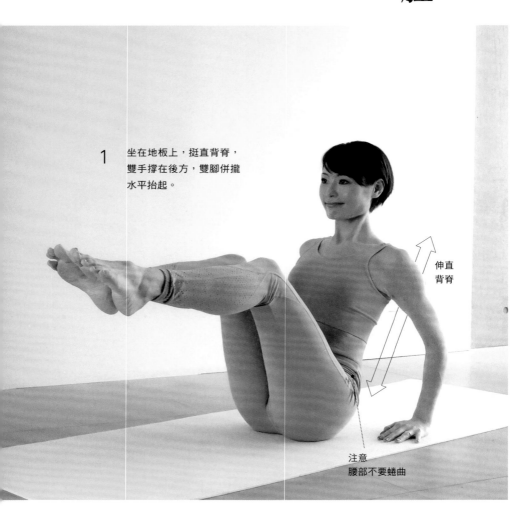

消滅
小肥肚

【船式】

- 強化體幹
- 提升專注力
- 增進平衡感
- 消除便祕

1 坐在地板上，挺直背脊，雙手撐在後方，雙腳併攏水平抬起。

伸直
背脊

注意
腰部不要蜷曲

這個體式也被形容為「V字型體式」。身體容易不穩，必須運用所有的腹肌來保持平衡。尤其會使用到下腹部的肌肉，因此可有效緊實凸出的小腹。

如果雙膝打直後上半身會往後倒，
就保持膝蓋彎曲，只將雙手向前伸
來進行。

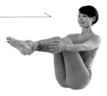

2 雙手向前伸，雙腳也盡可能筆直伸
直。緩慢地反覆呼吸，維持動作，
吸吐5次。

視線朝向前方

手臂伸直
與地板平行

脊椎維持
伸直的狀態

腰部伸直，
在腹部用力

鍛鍊
翹臀
（橋式）

・讓臀部
　和背部
　更緊實

・讓自律神經
　更協調

・預防、緩和
　腰痛

・提升
　呼吸機能

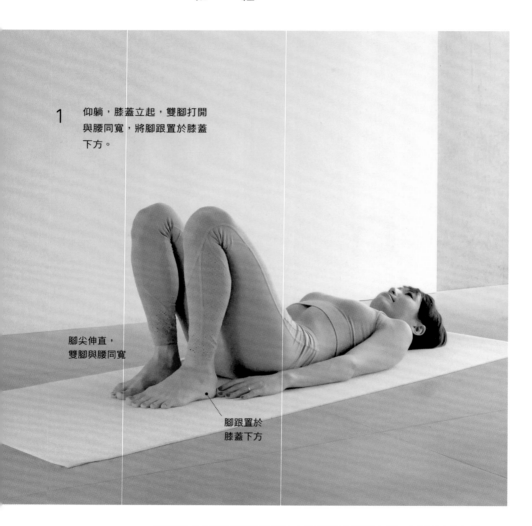

1　仰躺，膝蓋立起，雙腳打開
　　與腰同寬，將腳跟置於膝蓋
　　下方。

腳尖伸直，
雙腳與腰同寬

腳跟置於
膝蓋下方

這個體式會利用腳和臀部的力量從下方撐起身體，因此同時有著
小臀、提臀的效果。維持姿勢的訣竅，是要運用大腿內側和臀部
的肌肉。這個體式也會強化腰部附近，因此可以防止腰痛。

2 一邊吸氣，一邊將臀部往上提。緩慢
地反覆呼吸，吸吐5次。過程中膝蓋
不要往外張。

膝蓋不要往外張，
大腿內側用力

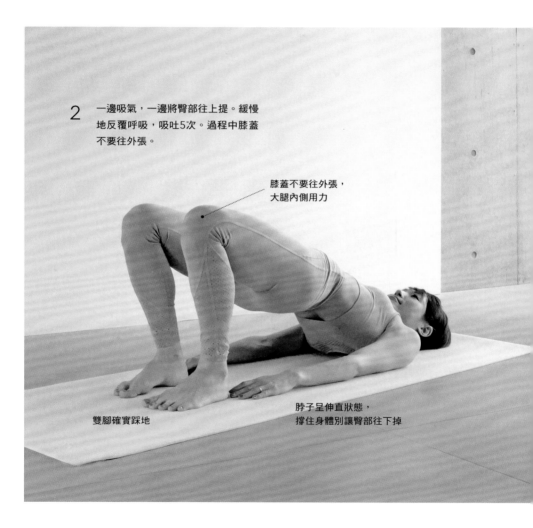

雙腳確實踩地

脖子呈伸直狀態，
撐住身體別讓臀部往下掉

日間瑜伽的推薦影片

日間瑜伽可以提升代謝、促進血液循環，使全身的循環變得更好。
瘦身效果同樣極佳！掃QR碼即可前往YouTube影片，
亦可搜尋#的影片編號。

20分鐘流動瑜伽，全身都有效☆
讓身體日漸緊實！

#206／20分鐘

悠閒流動瑜伽☆
提升全身代謝，
舒適瘦身！

#166／19分鐘

8分鐘流動瑜伽，讓身心煥然一新！
身體心靈都輕盈☆

#154／8分鐘

體幹瑜伽助你瘦身☆
促進全身血液循環，
燃燒脂肪！

#144／11分鐘

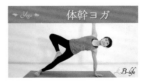

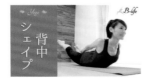

背部塑形瑜伽☆
解決駝背，
心情也更正向！

#161／11分鐘

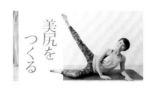

打造翹臀☆
簡單美臀運動！

#197／8分鐘

棒式3分鐘！
讓肚子日漸緊實☆
【適合初學、中級者】

#208／4分鐘

做5分鐘瘦腿又瘦腰！
躺著就能輕鬆瘦身☆
【適合初學、中級者】

#234／6分鐘

打造魅力腰線☆
有效燃燒側腰脂肪！

#195／15分鐘

消滅肥肚！
做30秒體幹訓練
輕鬆瘦身【初級篇】

#91／5分鐘

Part

3

夜間的習慣

Mariko自創　夜間的行程表

pm 6：30　　吃晚餐。
　　　　　　若午餐吃比較多，晚餐就少量解決。
　　　　　　陪女兒玩耍。

pm 8：00　　洗澡。
　　　　　　1小時悠哉的獨處時光。

pm 9：30　　做夜間瑜伽和伸展、睡前準備。

pm10：00　　跟女兒一起就寢，
　　　　　　一覺熟睡到天明。

今天的疲勞，

要在當天歸零。

明天就能邂逅笑容滿面的自己。

高爾夫球按摩

我明明完全不打高爾夫球，包包裡卻總是會放高爾夫球，它的重要性跟面紙、手帕相去無幾。從中學的時候開始，不論我去哪裡，一定會把高爾夫球帶在身邊。

跳芭蕾時，由於全身從頭到腳尖都必須伸直，會大量使用到腳底的肌肉，因此腳底總會變得僵硬不已。最適合用來紓解肌肉僵硬的物品，正是高爾夫球。只需要從上方踩著讓球滾動，就會像穴道按摩那般，獲得微痛的舒暢感受。這種方法除了不需要使用雙手就能做到之外，在吹頭髮、化妝的同時也能一邊進行，非常適合忙碌的人。我們家的洗手台，地上總是放著一顆高爾夫球。

高爾夫球也是我旅行時的必要物品。長時間搭機導致腳部水腫時，或是觀光時四處走動，使雙腳腫脹疲憊之際，不論何時、在什麼地方，都可以用高爾夫球來按摩。去年前往泰國時，我不小心忘記攜帶最愛用的高爾夫球。從抵達的當天開始，我就一直好想好想踩球……後來偶然在海邊找到看似適合腳底的圓石子，就撿了回去，代替高爾夫球拿來踩。高爾夫球對我而言，就是如此不可或缺的道具。

踩球除了可以消除水腫、疲勞之外，也有促進血液循環的效果。站著工作的人自不用說，常穿高跟鞋、經常久坐辦公、大量走路的人，也都非常推薦。

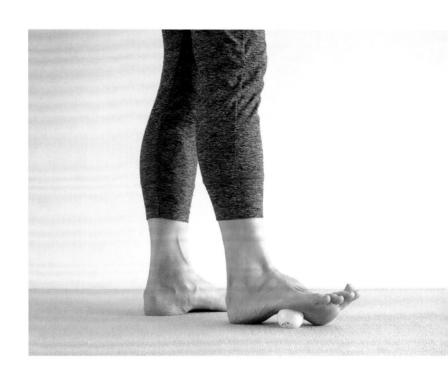

如果踩高爾夫球會太痛，用柔軟的網球也OK。

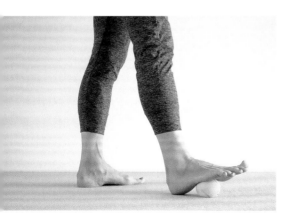

伸展大腿後側

當雙腿強烈感覺到水腫、疲勞的時候，除了用高爾夫球滾動按壓之外，將腿抬高至高處，讓血液往下流回心臟，也會恢復得更快。可以坐在地板上，將腳放在沙發或椅子上，或者立起靠在牆上等，選擇自己喜歡的方式即可。我睡覺前經常會在床鋪上，將雙腿靠在牆上立起。

此時要將雙腿筆直伸直，腳尖朝下讓腳踝呈直角，這樣能拉伸大腿後側稱為腿後肌群的肌肉，獲得伸展效果。如果腳踝維持直角會不舒服，就重複進行將腳尖伸直，再往下倒向自己的動作。

什麼也不必想，只需要將腳提高，就能漸漸消除腳部的水腫了。

據說現代人坐著的時間相當長，大腿後側受到壓迫，腿後肌群就容易變僵硬。肌肉僵硬就會縮緊，容易導致走路時膝蓋彎曲、步伐變得窄小。為了擁有颯爽美麗的走路姿態，延展腿後肌群相當重要。

伸展大腿後側，還能有效預防及緩和腰痛。

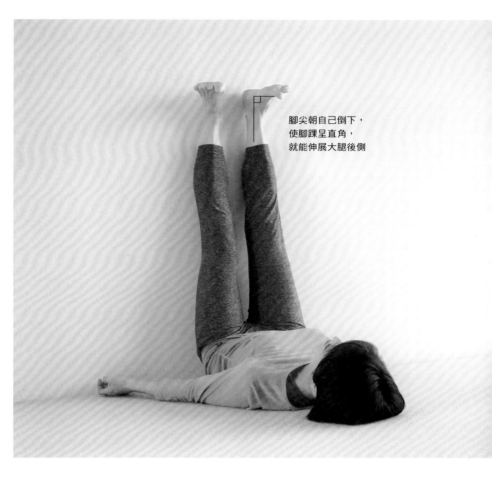

腳尖朝自己倒下，
使腳踝呈直角，
就能伸展大腿後側

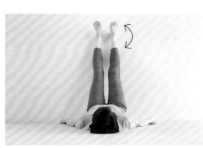

———————————————— e a s y

如果腳踝呈直角會不舒服，也可重複
伸直腳尖再倒下的動作。

冷熱泡澡

我從高中的時候開始，就成為了長時間泡澡派。當時我每天都會邊泡澡邊看書。如今書本換成了智慧型手機，每晚8點左右，就是我的入浴時光。我會將女兒交給丈夫，獨自悠閒地泡澡1個小時。

熱水的溫度平均在40～42度。我泡的不是半身浴，而是浸泡到胸部。整個洗澡的時間約莫1個小時，包含待在浴缸裡以及清洗身體、頭部的時間。在這期間，我會反覆進出浴缸（第81頁）。

在浴缸泡過之後，我會沖冷水澡。這套冷熱泡澡的做法，我從20歲左右就已經養成了。最初的契機是因為一位朋友的曾祖母，她的年齡將近100歲了，皮膚卻非常好，我向她請教祕訣，她便教了我這招。

試著實行之後，我確實體會到肌膚的毛細孔縮緊、肌理變得細緻，之後一路持續了十多年。我不再長痘痘，皮膚也不再乾燥。加入喜歡的泡澡劑會讓人感到放鬆，相當不錯，不過就算不加，也會像做過三溫暖般大量流汗。

我喝不了酒，因此一天結束時的入浴時段，就是我紓解疲勞和壓力的療癒時光。當身體狀況不好，沒辦法做平時的冷熱泡澡時，我就會感覺到體內的老舊廢物正在累積，甚至連心情都會變差。

安排這樣寶貴的「個人時光」，是相當重要的習慣。我原本就很喜歡三溫暖和SPA，一去總能待上3個小時，但現在得照顧孩子，實在撥不出時間。即使如

Mariko自創入浴法

※溫度40～42度，泡到胸口。

1 │ 在浴缸中泡20～30分鐘

第一段泡澡的時間比較長，是促進出汗的關鍵。如果有辦法把浴缸蓋板架起來當成桌子，就可以讀書或是操作手機。將手機放進防水袋之類，想辦法防水，就能減少額外的擔憂。

2 │ 洗臉、洗頭髮後沖冷水

依序清洗臉→身體→頭，然後以冷水淋浴沖臉。用冷水輕輕拍打臉部。

3 │ 在浴缸中泡10分鐘

前面已經透過第一次較長的泡澡讓身體核心溫熱起來，再加上剛剛才沖過冷水，此時很容易馬上出汗。

4 │ 再次沖冷水澡

第二次沖冷水。此時也要用冷水輕拍臉部。

5 │ 在浴缸中再泡10分鐘

泡在浴缸中，一邊做扭轉運動（第82頁）。

此，我能在個人時光中感到滿足，毫無壓力地享受育兒生活，或許正是拜每天洗澡1小時所賜。

扭 轉 運 動

如同第81頁所介紹的，我在洗澡時間會泡澡3次。而第3次時，我一定會做腰部扭轉運動。

首先，雙手握住浴缸邊緣，手肘靠著。接著雙臂用力，讓下半身跟屁股離開浴缸底部，一邊左右傾倒膝蓋，一邊扭轉腰部。重點是膝蓋要保持併攏，用力扭轉腰部。重複這個動作20～30次。

如果過程中開始感覺臀部騰空有點辛苦，也可以將腳尖抵著浴缸底部進行。

藉由泡澡而溫熱的身體，會提升柔軟度、加大可動範圍，優點是可以更有效率地進行。除了緊實腰部線條之外，也能有效緊實手臂和大腿內側。即使是對自己的肌力沒有信心的人，在浮力的幫助之下，臀部也會更容易浮起來。

在清洗身體時一邊幫腳按摩也已經成了我的習慣。我會在有肥皂泡泡的狀態下，由下而上揉捏腿部。在起泡狀態會比較滑順，因此比起在浴缸中更能順暢進行按摩。

容易僵硬的小腿肚肌肉，只要用心按摩，就會變成柔軟而優質的肌肉。這樣做也能有效消除及預防水腫。

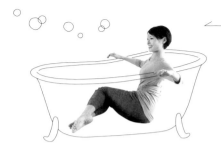

e a s y

如果做到一半覺得很辛苦，
只將腳尖碰地也OK。

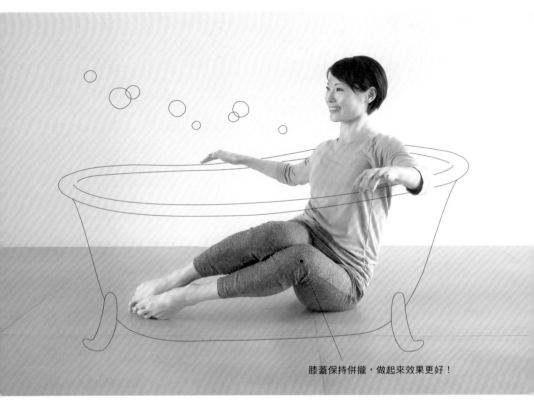

膝蓋保持併攏，做起來效果更好！

雙手握著浴缸邊緣，讓臀部浮起離開浴缸底
部。一邊左右傾斜膝蓋，一邊扭轉腰部，重
複這個運動20～30次。膝蓋保持併攏效果會
更好。

劈腿伸展

從我 9 歲開始練芭蕾起，我就一直維持著洗澡後劈腿的習慣。肌肉在溫熱的狀態下比較容易延展，只要每天持續，就能確實感覺到柔軟度逐漸提升。

初次嘗試的人或是身體比較僵硬的人，請在不勉強的範圍內打開雙腿，在上半身感覺舒適的程度下，將身體往前彎。實在拉不太開的人，則建議改成仰躺，將臀部和腿靠著牆面劈腿。比起坐在地板上，利用腿的重量，就可以不必太過辛苦地有效劈腿。

劈腿有許多不錯的效果。首先，劈腿可以刺激雙腿根部的淋巴結，讓淋巴流動變得更順暢，促進排出老舊廢物。同時還能消除腿部的水腫和發冷。

劈腿也能伸展腰和骨盆附近的肌肉，因此可以解決腰痛和歪斜。同時，骨盆內的血液流動也會變得更通暢，據說也能輕鬆解決月經不順等女性的煩惱。

隨著持續劈腿，髖關節的活動區域會變得更寬廣，使走路時的步伐變大，腿的活動也會變得更順暢。相信這也會是上年紀後預防跌倒的一種方法。但絕對不能心急。請在進行的過程中期待自己可以逐步愈拉愈開。不一定要在洗澡後劈腿，我每天都會邊滑手機或是邊跟女兒玩耍，同時「一邊劈腿」。

easy ─────────────→

坐在地板上，比想像中還難劈
腿……如果是這樣，就建議改
成仰躺，將臀部和腳貼在牆面
上劈腿。

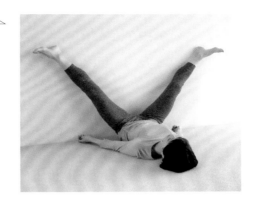

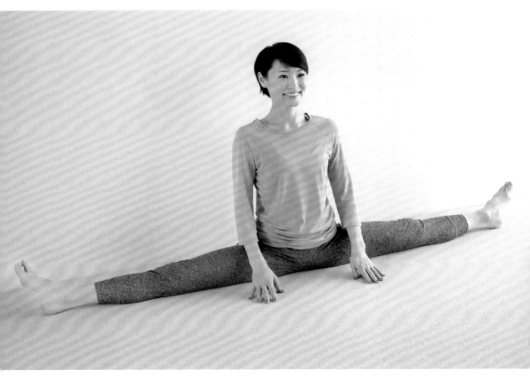

夜間瑜伽的習慣

◀ 影片由此前往！

第88〜101頁「夜間瑜伽【特別篇】」的影片 #252／25分鐘

我們的心靈和身體一整天都在拚命運作、感到緊繃。

回家後也一樣，吃晚餐、收拾善後，然後去洗澡……總覺得一路到晚上睡前都好忙碌。如果沒能順利從緊繃的狀態切換成放鬆的狀態，就算上床睡覺，也無法獲得高效率的休息。

夜裡醒來好幾次、睡不太著。睡了也無法消除疲勞。沒有優質的睡眠，疲憊感就會一路延續到隔天。

做瑜伽時緩緩地深呼吸，能夠喚醒負責放鬆的副交感神經。這麼做能促進「血清素」的分泌，讓人感受到幸福感、穩定精神狀態，營造安穩的情緒。

接下來的篇幅，我將介紹7種體式，舒緩白天時容易緊繃的肌肉，讓身體僵硬的地方變柔軟，使自律神經更加協調。

若能在洗完澡或晚上睡前進行，舒眠效果更是絕佳。隔天早上醒來時，將會覺得通體舒暢。今天的疲勞，就該在當天完全歸零。

為了讓明天的自己開朗又積極，請試著養成習慣，在一日的尾聲做夜間瑜伽。

療癒
身心疲勞

嬰兒式

・放鬆效果
・緩和腰痛
・消除疲勞
・解除壓力

1 跪坐，一邊吐氣，一邊將上半身朝前方傾倒，額頭碰地，雙手向前延伸。放掉上半身的力氣，緩緩吸吐3～5次。

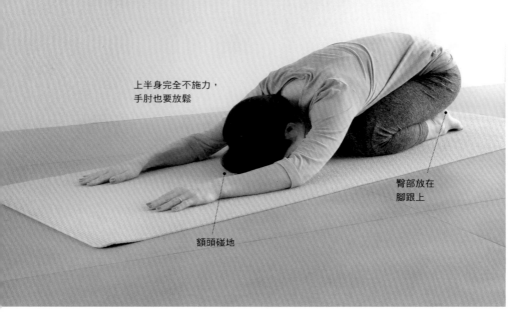

上半身完全不施力，手肘也要放鬆

臀部放在腳跟上

額頭碰地

這是瑜伽最經典的休息體式。重點是全身都不要用力，緩慢地重複深呼吸。這個體式在消除身體緊繃的同時，能讓心靈平靜，獲得深度放鬆的效果。

如果手向前伸肩膀會覺
得很卡的人，也可以將
雙手往後伸。

額頭無法碰地的人，也
可以將手握拳墊在額頭
下方。

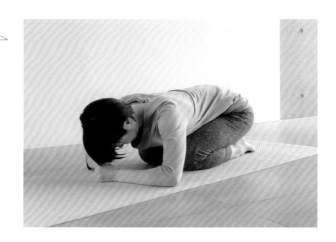

化解
肩頸僵硬

穿針式

・消除頸部、肩膀僵硬
・提升內臟機能
・調正脊椎歪斜
・雕塑腰部線條

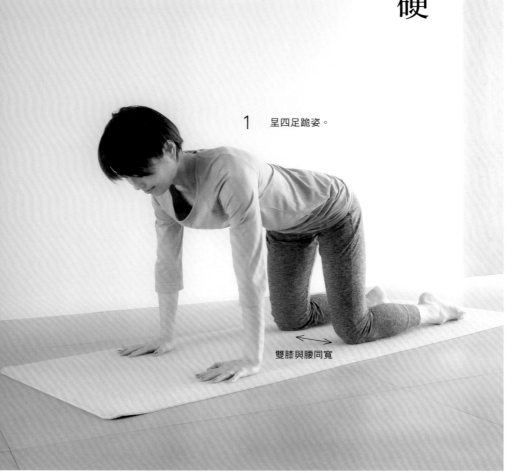

1　呈四足跪姿。

雙膝與腰同寬

一邊紓解肩頸僵硬，同時調整脊椎的歪斜，可收改善姿勢之效。扭轉著上半身加深呼吸，也能夠刺激腸道，促進排毒。這對於腰部線條緊實也很有效。

challenge ────────→

逐漸熟悉動作之後，將左
手伸向頭頂，加深肚子一
帶的扭轉。

2 右手手背貼地，在左手後方伸直，右肩
和頭部側面點地。緩慢地反覆呼吸，吸
吐5次後換手，另一側也以相同的方式
進行。

臀部要位於
膝蓋上方

脖子和頭
呈現放鬆狀態

肩膀碰地

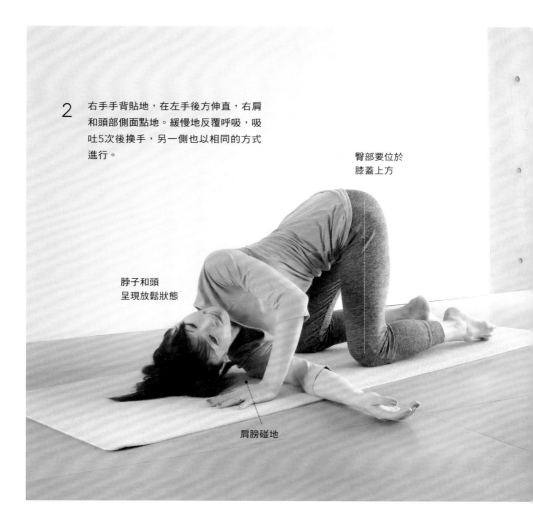

連腦袋
都更清晰

兔子式

・消除頸部、
肩膀僵硬
・舒緩
眼睛疲勞
・重振精神
・讓自律神經
更協調

1 　跪坐，雙手放在前方，一邊
緩緩提起臀部，一邊將頭頂
貼在地上。

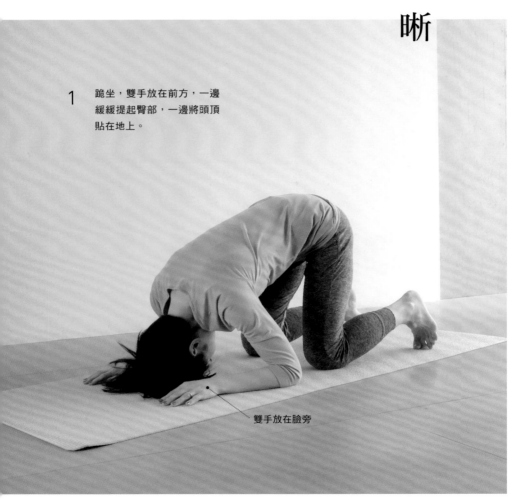

雙手放在臉旁

這個體式除了可以促進頭部血流之外，還能刺激位於頭頂的
萬能穴道「百會穴」，因此恢復精神的效果極佳。另外也能
消除肩頸的僵硬，讓人感覺舒暢，所以也會更好入睡。

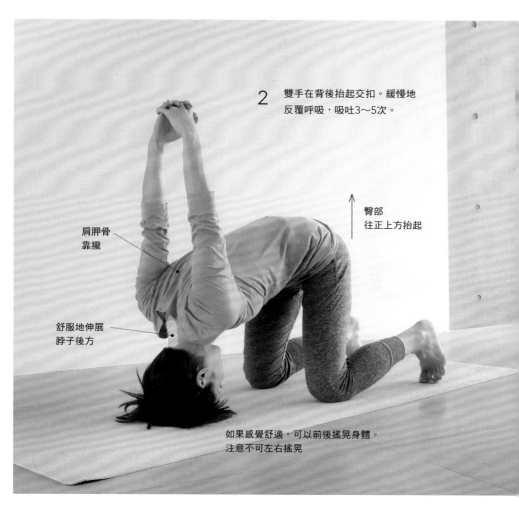

2　雙手在背後抬起交扣。緩慢地
　　反覆呼吸，吸吐3～5次。

臀部
往正上方抬起

肩胛骨
靠攏

舒服地伸展
脖子後方

如果感覺舒適，可以前後搖晃身體。
注意不可左右搖晃

※脖子疼痛時，或是生理期、有些貧血的時候，都要避免做這個體式。

消除腳部
疲勞和水腫

鴿子式

· 調正骨盆歪斜
· 消除水腫
· 緩和生理痛
· 緩和腰痛

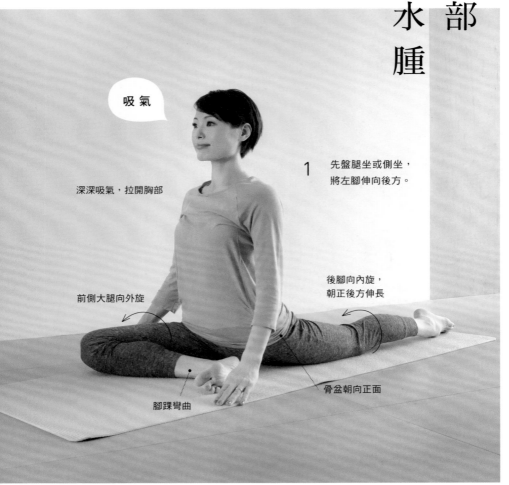

吸氣

深深吸氣，拉開胸部

1 先盤腿坐或側坐，將左腳伸向後方。

後腳向內旋，朝正後方伸長

前側大腿向外旋

腳踝彎曲

骨盆朝向正面

這個體式可以改善下半身的血流和淋巴流動，消除腿部的疲勞和水腫。因雙腿酸軟而難以入睡的人，尤其推薦此式。挑戰版體式還能有效提升脊椎及髖關節的柔軟度，練熟後請嘗試看看。

如果臀部會騰空，
姿勢無法穩定，可
以在騰空的地方墊
個抱枕。

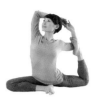

熟悉後，彎曲左膝，用左手抓
住腳尖。將左腳尖靠在左手
肘內側，右手從頭上方繞向後
側，扣住雙手。

2　上半身倒向前方，雙手交疊墊在額
頭下方。緩慢地反覆呼吸，吸吐5
次。手腳換邊，另一側也以相同方
式進行。

放鬆臀部和腿，
肚子也慢慢放鬆

放鬆力氣

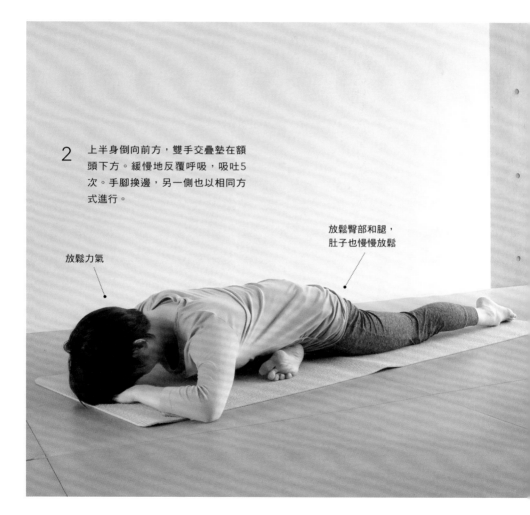

矯正骨盆歪斜

蝴蝶式

- 矯正骨盆歪斜
- 排毒效果
- 放鬆效果
- 緩和腰痛

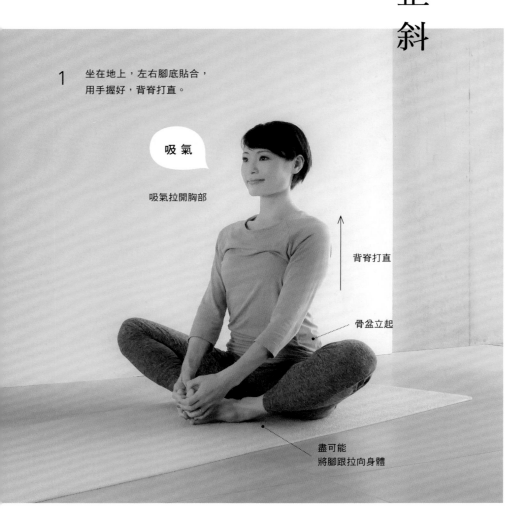

1　坐在地上，左右腳底貼合，用手握好，背脊打直。

吸氣

吸氣拉開胸部

背脊打直

骨盆立起

盡可能
將腳跟拉向身體

這個體式可以紓解讓骨盆穩定最為關鍵的髖關節一帶，提升柔軟度。並可有效矯正生活習慣所造成的骨盆歪斜。它也如同嬰兒式一樣，能獲得平穩心情的效果。

2 一邊吐氣，一邊從髖關節將身體
折成兩段，上半身向前傾倒。呈
脫力的狀態，緩慢地反覆呼吸，
吸吐5～8次。

脖子也要放鬆

舒服地伸展腰部一帶。
放鬆髖關節、大腿內側

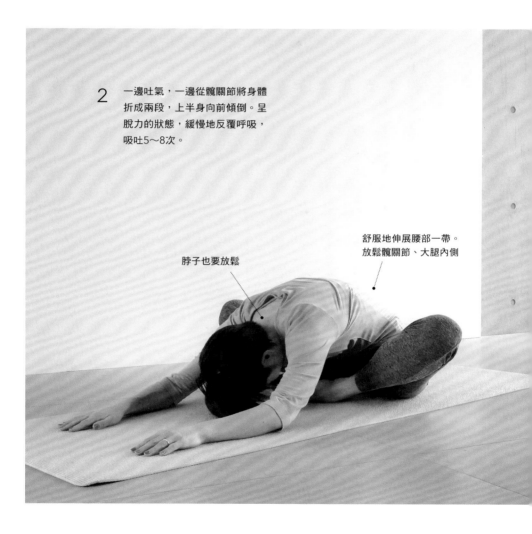

伸展腰部

- 緩和腰痛
- 提升內臟機能
- 讓自律神經更協調
- 放鬆效果

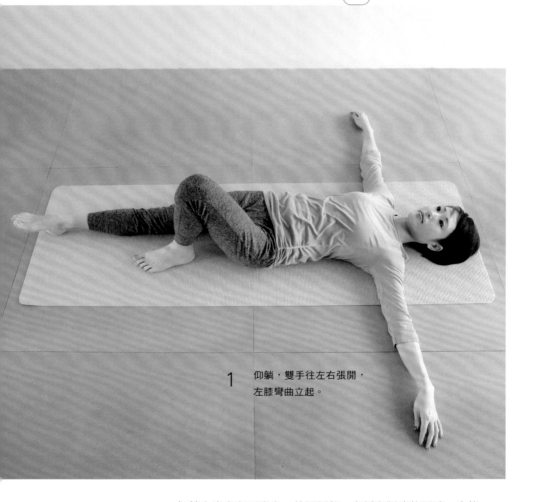

1 仰躺，雙手往左右張開，左膝彎曲立起。

扭轉上半身和下半身，伸展腰部，在緩和腰痛的同時，也能刺激內臟，提升消化機能。脊椎、脖子、肩膀都能伸展到，因此也能有效改善駝背等姿勢。

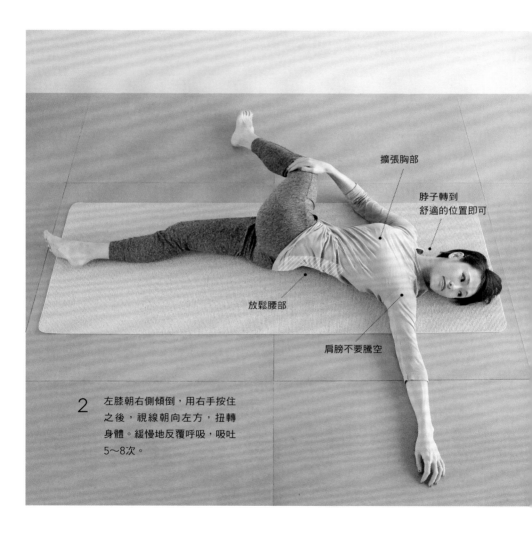

擴張胸部

脖子轉到
舒適的位置即可

放鬆腰部

肩膀不要騰空

2　左膝朝右側傾倒，用右手按住
之後，視線朝向左方，扭轉
身體。緩慢地反覆呼吸，吸吐
5～8次。

型式

- ·調整自律神經
- ·消除肩膀僵硬
- ·提升內臟機能
- ·消除水腫

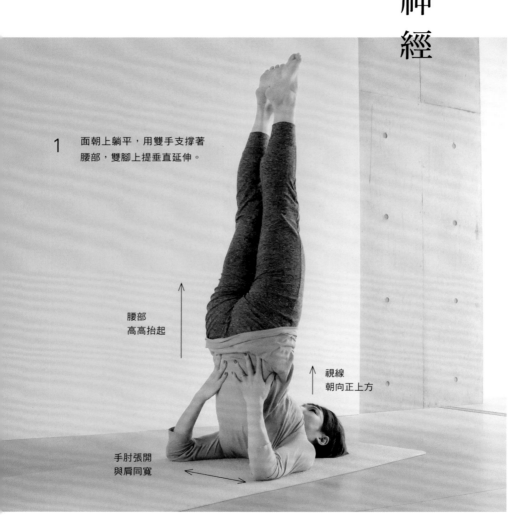

1 面朝上躺平，用雙手支撐著腰部，雙腳上提垂直延伸。

腰部高高抬起

視線朝向正上方

手肘張開與肩同寬

脊椎有自律神經通過。伸展脊椎可以幫助調整自律神經失調。此外，這個體式可以刺激喉頭的甲狀腺，促進荷爾蒙分泌，因此也被稱作「返老還童的體式」。注意要緩慢地深呼吸。

若是腰會痛或腳尖無法點地，就不必
勉強，維持腳尖騰空的狀態即可。

如果不太舒服，也可以彎曲膝蓋
（背部要保持筆直）

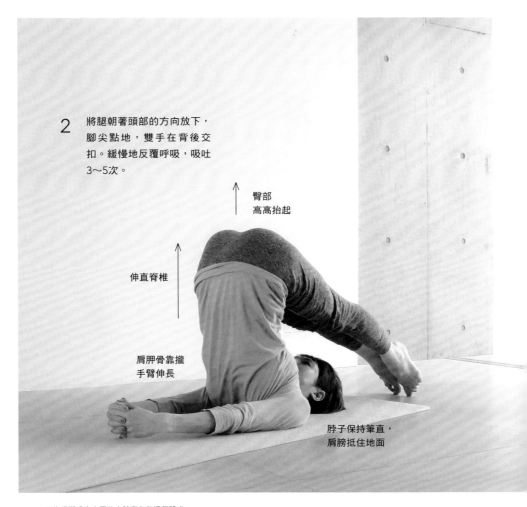

2 將腿朝著頭部的方向放下，
腳尖點地，雙手在背後交
扣。緩慢地反覆呼吸，吸吐
3～5次。

臀部
高高抬起

伸直脊椎

肩胛骨靠攏
手臂伸長

脖子保持筆直，
肩膀抵住地面

※生理期或高血壓的人請避免做這個體式。

柔韌的
心靈與身體

「我小時候身體明明更柔軟⋯⋯」你是否有過這種感受呢？隨著長大成人，基於運動不足、使用身體的習慣、僵硬、疼痛等因素，肌肉的柔軟度逐漸變差，關節的活動範圍變得狹窄，導致我們的身體變得愈來愈僵硬。

精神上的緊繃，會直接導致身體上的緊繃。就如同「運動員如果不放鬆，就無法拿出良好表現」的說法，壓力和緊繃會造成肌肉萎縮，剝奪掉身體原有的力量。

就像日本的「心技一體」、「心身一如」等成語所說，身體與心靈是會互相影響的。

實際上，看我們影片的觀眾、工作坊的參與者都曾告訴我們：「持續做B-Life的瑜伽、柔軟度增加了之後，也比較不會因為工作簡報、拉業務之類而感到緊張了。」

身體的柔軟會帶來心靈上的餘裕，所以才緩和了緊張感吧。不緊繃的柔軟心靈，更容易接納各式各樣的變化，並且能輕鬆地應對壓力。

柔軟的身體也能加深呼吸、使心情平穩，比較不會焦慮難安。

稱讚自己

各位睡前的時光都是怎麼度過的呢？不管是誰，可以的話應該都想每天心滿意足地總結「今天也是很棒的一天」吧。我習慣在就寢前刻意這樣想。或許是因為意識中潛藏著美好的想像，隔天早上起床時，我也能夠想著「嗯，今天也要好好度過一天！」。

那麼，該如何打造美好的一天呢？我自己的做法，是每天稱讚自己一次以上。

「今天跑了10km！」、「課程參與者很開心」、「做出了美味的餐點！」等等，預計要做的事情，就算只有一點，只要做得還可以，我就會視為「值得稱讚自己的加分事件」。

我是在參加芭蕾舞團的時期，打下了自我肯定習慣的基礎。當時，除了芭蕾舞的技術之外，包括我的外觀，都經常被拿來跟他人做比較、受到批評⋯⋯我每一天都很容易深陷於自我否定之中。

就算在一般人眼中我算偏瘦的體型，但以芭蕾舞伶而言仍然算胖，因此老師和舞台導演總是一直要求我「應該要再瘦一點」、「再瘦再瘦」。我小時候明明曾喜愛芭蕾到無法自拔，但持續處於那種情況下，卻使我漸漸忘卻了跳舞的快樂，有時甚至痛恨起了芭蕾本身。

幸運的是，我的個性原本就很樂觀，因此後來心想「我都這麼努力了，就自己

稱讚自己吧」。如果我沒有自己稱讚自己，大概也無法跳芭蕾那麼久了。

做出美味的一餐、打掃得比平時更仔細，這些也全都能加1分。哪怕只是做完了預定的計畫事項，同樣也能得1分。我其實經常會因為身體狀況不佳，而無法實行原定規劃。因此雖然只是按照預定將事情做好，那也是身體很健康的證明。能夠保持健康，自然就會萌生出感謝的心情。

我每天都會稱讚自己一次以上，因此碰到假日時，也不會再懶洋洋地什麼事都沒做。

我會比平時花更多時間冥想、做瑜伽，徹底調查我想了解的事物等等。我很喜歡替休假訂定某種主題，完成後感覺就會很好。

如果真的很想要懶洋洋什麼都不做的話，那我就會預定那天要徹底地無所事事，並得1分！

一直持續跑個沒完總會喘不過氣，有時也必須要停下腳步，才有辦法再次好好前進。

夜間瑜伽的推薦影片

此處介紹放鬆類的瑜伽影片，能幫助各位擁有品質優良的睡眠。
有些動作躺在床上就能做！掃QR碼即可前往YouTube影片，
亦可搜尋#的影片編號。

做瑜伽鬆開肩和背☆
肩膀不再僵硬，效果讓人驚訝！

#245／16分鐘

躺著就能做的
骨盆矯正瑜伽☆
初學者也推薦

#82／9分鐘

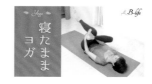

晚上睡前做瑜伽，
提升睡眠品質！
初學者也很推薦☆

#238／22分鐘

做瑜伽調整自律神經☆
晚上睡前、想放鬆時都很推薦！

#53／12分鐘

做淋巴瑜伽消除腿部水腫
瘦下半身也效果極佳☆

#76／15分鐘

骨盆矯正瑜伽☆
改善歪斜，
有效打造美麗下半身！

#191／19分鐘

躺著也能做的陰瑜伽☆
調整自律神經！

#188／21分鐘

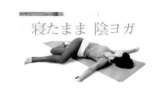

做放鬆瑜伽
矯正歪斜☆
消除全身酸痛！

#184／16分鐘

睡前做瑜伽淨化體內☆
躺在床上愜意伸展

#119／17分鐘

療癒瑜伽☆
推薦給想調整自律神經，
以及初學者的你！

#194／20分鐘

心靈的習慣

身體與心靈的健康，兩者都缺一不可。
此處將介紹我平時刻意維持的 7 個習慣，
幫助各位維持穩定正向的心靈。

1. 不樹立長期目標
2. 思維的代謝
3. 放下「一定要怎樣」的想法
4. 接納自己壞的一面
5. 培養「去做就能辦得到」的想法
6. 直覺不會背叛自己
7. 換個角度看事情

① 不樹立長期目標

這樣說或許會讓人有所誤解，但我並沒有什麼夢想或目標。

這必定是因為，我有著一個極其強烈的想法：「我想讓今天、當下的這個瞬間過得更加充實。」我無法順利地想像出「幾年後我想變成這種模樣」，因而也無法往回推「為了這個目標我現在應該做些什麼」。

我總覺得一直想著未來的事，就好像是「為了未來才活在現在」……與其那樣，我更想去思考「該如何讓今天一整天過得更充實」。

過度規劃未來的預定事項，就會開始介意「必須那樣做才行」、「這邊進度落後了」之類，在意起各種事情。光是這樣子就會耗損能量，剝奪掉此刻所能發揮的能量。

我平時會記在腦袋裡的行程表，最多只到未來2週左右。再更後面的事情，畢竟計畫也有可能變動，因此只會掌握大致的輪廓。

這讓我更能全力投入目前該做的事，因而也能獲得更多成就感。即使結果無法如自己所願，也能認為「我已經盡了現在的自己最大的努力了！」，不會後悔到耿耿於懷。

讓每一天都過得更充實，幸福感就會提升。

② 思維的代謝

你在想事情的時候，通常都置身於何種環境中呢？諸如前往咖啡廳、聽著音樂等等……我想應該有著各種風格。我自己的話，如果思考的時候身體一動也不動，就會感覺氧氣無法輸送到全身，送到大腦的氧氣量也持續減少。這會使我更加苦悶地深思，甚至鑽牛角尖……。

這種時候，我會實際採取行動，遠離該思考的事情，開始活動身體。藉由慢跑、做瑜伽，讓氧氣循環過整個身體，大腦的運作會更順暢。之前變得狹隘的視野，也會一口氣擴展開來，讓我能從意想不到的角度剖析問題，甚至會有好點子從天而降。**身體的代謝變好，思維也能獲得代謝，讓人得以理清思緒。**

若在上班當中，我建議不妨收拾一下桌面、整理堆積如山的文件等，選一些「做了能轉換心情、放空頭腦」的事情來做。能專心致志的事情最是理想，因為一旦進入無我狀態，停止思考，就更容易脫離原本百般思索之事。若能建立一套屬於自己的思考重啟方式，就能有效自我管控，變得更加堅強。

在一天的尾聲做夜間瑜伽，是最適合拿來代謝思維的方法。因為這麼做能夠加深呼吸，一邊體會著舒適感，一邊進入無我的狀態。

在洗澡時，請試著想像自己充分地流著汗，心靈的老舊廢物也隨著體內的老舊廢物全數排出。你會體驗到更加爽快的感受。

③ 放下「一定要怎樣」的想法

做瑜伽很重要的，是在自己能做到的範圍內，以能夠和緩呼吸的程度下進行。

不必看著指導者或其他人，想著「我的膝蓋彎了」、「我的手碰不到，沒辦法扣住」等等，去跟別人做比較。

要是過分受限於「一定要怎樣才行」的思維，原本真正想達成的目的，包括感覺舒適、肌肉強化等等的效果都會減半。首先，請試著放下「一定要怎樣」的想法。相信在做動作時，一定能更加聚焦於自身的內在。

這個態度相當重要，即使離開了瑜伽墊，在日常生活中也是如此。如果對任何事都覺得「一定要怎樣才行」，思維會很容易被先例和既有概念所束縛，導致想做的事情變得窒礙難行。

「明明有想做的事情，卻一直做不好」的人，或許可能是你內心的理想太過強烈了也說不定。

一旦想到什麼，請試著放手去做做看。與此同時，也請拋棄「按照自己的意思去做，身邊的人會想」、「可能不會順利」之類的負面想像。

不管別人怎麼想，去做自己想做的事，才不會後悔。

請稱讚鼓起勇氣、向前跨出一步的自己吧。

111

④ 接納自己壞的一面

在瑜伽之中，我們會洞察自身當天的狀態，**並單純地接納狀態本身**。今天的狀態很好、今天的狀態有點差……我們絕不會下這類評斷。

在這世間，並沒有完美無缺的人。每個人既有好的一面，也有壞的一面。無論是誰，都不想面對自己壞的那一面。不過瑜伽的思考方式是，也要容許自己壞的一面，**接納現在的自己本來的模樣**。

接納自己的所有面向，心情和行動會變得更加自由，視野更加開闊，也更能輕鬆接納其他人壞的一面。這樣一來，就會對他人更加溫柔，得以打造良好的人際關係。不用說，幸福感當然也會提升。

愈是完美主義、將目標設定得愈高的人，或許就愈難接納自身壞的一面。

為崇高的目標努力有其意義，但若是把難以達成目標解讀成一件壞事，最終就會忽略為了目標努力邁進的那個好的自己。

我們很容易被「非得這樣不可」的思維所困，所以請一定要好好稱讚自己，別忽視了一路以來一直努力的自己。

⑤ 培養「去做就能辦得到」的想法

若能完整接受自己的一切，亦即能夠自我涵容後，自身的存在價值就會提升，自我肯定感也會增加。最後讓自己更有自信後，**自然更容易萌生挑戰新事物的想法。**

相反地，處於強烈的自我否定之下，人容易變得卑微，覺得「我這種人做什麼都會失敗」。但即使是微不足道的成功經驗也好，只要知道自己「去做就能辦得到」，擁有自信後，就能夠變得勇於挑戰，明白「失敗也不要緊，總之試試看」。

許多B-life的觀眾也說：「靠自己改善身體的不舒服後，讓我對自己更有信心，能夠去挑戰瘦身了！」

不少人最初都是企圖改善肩膀僵硬、腰痛等身體不適，而選擇做放鬆類的瑜伽。持續一段時間問題改善之後，想要再多活動身體，才開始做起了瘦身類的瑜伽。由於是自發性、自然而然地投入其中，因此瘦身也跟著成功了。這樣的過程，正是瘦身後不復胖的成功類型。

人們都渴望立即見效，總是突然就開始進行高強度的運動，但這正是受挫的原因所在。不僅瑜伽，有氧運動也是一樣，訣竅是從低強度的運動開始，逐漸增加負荷，才不會感到挫折。

6 直覺不會背叛自己

工作不可能盡選喜歡的事情做，但在私人時間，就該乾淨俐落地切割，遠離不合拍的人和場所。珍惜時間，把時間留給想待在一起的人、想去的地方，心情就會變得積極正向，或是腦中會浮現出優秀的點子⋯⋯正面的能量將從自己的體內泉湧而出。

大家應該都有過這種經驗，覺得某個地方的氣氛讓人很喜歡、覺得很舒服吧？那是因為你從直覺上感受到那裡是「合得來的場所」、「合不來的場所」。我自己會選擇順從那樣的直覺。

同樣地，在面對別人的時候，直覺也會發揮作用。各位有沒有過這種經驗呢？光是彼此打個招呼，心裡就曉得跟這個人好像合得來或好像不太合拍。

第一印象很好的人，事情就會順利地推進，有時甚至會帶來超乎想像的結果。相對地，第一印象不佳的人，通常結果都不盡人意，這是我自己的經驗談。回想起來，我曾經有過這樣的經驗：對方第一次寄來的信件用詞就很隨便，初次會面的印象也不太好，給人一種不妙的預感⋯⋯雖然當時覺得不太對勁，卻還是讓事情繼續進行下去。

我發現這種時候，如果明明很介意，卻得過且過地想著「應該只是小事啦，算了」，之後通常會演變成「果然還是出事了⋯⋯」的情況。雖然這樣子很容易無憑無據就對人產生成見，但**直覺屬於自己的深層心理，我們都應該多多傾聽。**

⑦ 換個角度看事情

人在非做不可的事情愈來愈多，感受上失去餘裕時，心靈狀態就容易失衡。

所以讓「想做的事」跟「應該做的事」取得平衡非常重要。但用說的總是比較簡單。

從事喜歡的工作、覺得工作有價值和樂趣的人，相信會比較容易取得平衡。除此之外的人，尤其是在平日，想必盡是埋沒於工作、做家事、帶小孩、唸書等等不得不做的事情當中。

就算心想「我要在週末盡情做想做的事」，實際上卻整天都在睡覺中度過……雖然最好的辦法是平日也要稍微擁有自由時間，但若這個方案有其難度，那麼我就會建議，要用別的角度來看待「應該做的事」。

以我自己為例，我並不是因為100%熱愛才去跑步，而是基於職業上需要鍛鍊身體，所以當成一種義務在進行。

即使如此，我仍能將跑步視為「想做的事」，這是因為我會**專注於跑完後所獲得的巨大成就感**。

只要改變自己的著眼點，哪怕是在單純義務為之的事情當中，必定也能找出做的價值和樂趣。

飲食的習慣

從前我在B-life舉辦瘦身體驗企劃的時候，曾經請來管理營養士豐永彩子小姐擔任營養指導。

自此之後，她持續在我們的線上社群提供指導，包括我在內，許多成員的飲食生活都有所改善，並得以透過正確的瘦身方式，打造出美麗又健康的身體。

彩子小姐營養指導的核心概念是：「身體和心靈都要調整，才能發揮出瑜伽等運動的最大效果。」

詳細內容，就請她本人來為大家解說吧。

① 豐富蛋白質／每餐的主食都要有動物性蛋白質

② 不可過度迴避醣類／1餐的白飯量為1個拳頭大

③ 點心也要能夠補充營養／推薦堅果、果乾

④ 缺乏蔬菜，也能靠沙拉以外的東西補充／沙拉未必就等於健康

⑤ 油也有各種類型／不買容易氧化的大份量瓶裝產品

⑥ 烹飪和調味都要簡化／味覺會更靈敏

⑦ 原料愈簡單愈好／購買前先看成分標籤

B-life提倡的「7大飲食的習慣」

以瘦身為目標、想擁有緊實體態的女性，經常會設下錯誤的飲食限制，例如過度忌諱醣類、油分等。

舉例而言，魚、肉等蛋白質明明是打造肌肉的原料，屬於構成身體基礎的營養素，卻因為「蔬菜的卡路里低而且感覺很健康」，就一個勁地只吃蔬菜等等。

像這樣子吃東西，就算努力運動也會處於營養不足的狀態，用來燃燒脂肪的營養也不足，瘦身效果自然會不如預期。甚至還可能會累積壓力，容易演變成暴飲暴食的問題。就算希望身體線條緊實，由於沒有攝取肌肉成長所需的營養成分，因此肌肉也長不出來。原有的肌肉被當成能量來消耗，反而會導致肌肉量減少。

如果希望成功瘦身、鍛鍊出緊實的體態，就必須營造能夠代謝營養、活用營養的狀態。為此我們就必須充分攝取營養，並在過程中調整身體和心靈。

如果你打算持續做Mariko老師的瑜伽動作，就請攝取適當的營養成分。這樣一來，你所投注的努力才會更容易產生效果。同時也能改善身體不適，擁有更多展露笑容的時光。

具體上必須實踐的重點，包括以下7項。這跟我在B-life線上社群所傳授的是同一套內容，對於想採取正確飲食的人、不曉得該怎麼挑選食材的人，我想都會是不錯的指引。歡迎採納看看。

管理營養士／豐永彩子

美國NTI認證營養顧問，飲食生活指導者／味覺指導者。

經歷過禁慾型瘦身的失敗、因壓力導致身體狀況失控的時期，後來透過個人的減重法，成功瘦身約10kg並改善體質。根據這些經驗，創造出一套3個月就能找回美麗與健康的獨門祕方「飲食行動改善法」。這套方法大獲好評，不僅能解決自己沒察覺到的飲食偏差、順利減重，更能提升工作生產力、改善體質，還能照護心靈。除了每月舉辦的工作坊外，亦透過一對一諮詢、指導及研討會等形式，為500多人提供支援。除了執筆食譜書籍及專欄，亦參與餐食搭配、商品開發、企業員工研修等，在眾多領域大放異彩。

HP https://www.sungrant.gifts/

豐富蛋白質

① 每餐的主食都要有動物性蛋白質

蛋白質分成植物性和動物性，我比較建議大家積極攝取動物性蛋白質。因為動物性蛋白質之中富含鐵、鋅等在體內產生能量所不可或缺的礦物質。

目標是魚、肉比例各半，要盡量多吃不同種類的食物。肉的部分請輪流吃雞、豬、牛。這三種肉各有特色，例如雞肉的脂肪較少、容易消化，價格便宜亦是魅力所在。豬肉具有豐富的維生素B₁，牛肉則富含鐵、鋅等。談起瘦身，大家或許都會想到雞胸肉或小里肌，但其實並不需要限制部位。不論哪個部位，每餐的用量大約是手掌大小1片的量。雞蛋、乳酪、優格也是動物性蛋白質。無論哪一種要吃的時候都不需耗費工夫，因此很推薦安排在忙碌的早餐時段。

許多實踐了「高蛋白飲食」的人，都會表示「原本每天必吃的甜食，現在都不會想吃了！」。Mariko老師也曾是其中一人。

甜食是由可以迅速轉換成能量的醣類所構成，若能確實攝取蛋白質，體內會更容易創造出能量，也就不需要大量攝取醣類了。無法抗拒甜食的人，應懷疑可能有蛋白質不足的情形。

② 不可過度迴避醣類

1餐的白飯量為1個拳頭大

或許是受到某陣子流行不吃醣類的影響，許多人都認定吃白飯就會變胖，而表示「不曉得每餐該吃多少飯才適當」。

醣類是三大營養素之一，白米是能攝取到優質醣類的代表性食材。我認為過度削減白飯的量，反而比較危險。每餐的飯量，請以1個拳頭大的量為標準。這等同於便利商店1顆飯糰的量（超商飯糰的飯量約為100g）。※若是會做高強度瑜伽、一整天都在活動的人或者是男性，2個飯糰也OK。

比較晚吃晚餐的狀況是個例外，此時必須減少飯量，或者不吃飯。在睡前吃飯不僅容易變胖，有時還會導致難以入睡、淺眠的情況。相對地早晨和中午則要吃比較多，請調整到一整天共吃3個拳頭大的飯量。換句話說，只要將3個拳頭大的飯量，分配到一整天的各餐之中即可。

不過，倒也不需要連偶爾外食都過度神經兮兮。在該享受餐點時好好享受的能力，對身心的健康同樣不可或缺。假設某天吃了比較多飯，只要減少隔天的飯量之類，做些調整即可。

③ 點心也要能夠補充營養

推薦堅果、果乾

在堅果之中，杏仁果是營養價值最高的一種；也可以購買包含多種堅果、能攝取到各種營養素的綜合堅果。每次的攝取量以單手抓起一把，大概30g為準（約180大卡）。我比較推薦單純烤過的無鹽型，如果覺得沒調味不好吃，也可以拿加鹽型的混合在一起。

尤其在經期前夕，身體的荷爾蒙容易失衡，因此會特別想吃甜的或鹹的。此時可以順從自己的渴望吃有加鹽的堅果，只要平時吃無鹽堅果就好。就算是在瘦身期間，能去享受飲食的心態也很重要。

除堅果外我所推薦的點心，包括果乾、乳酪、優格、小魚杏仁果等。大家或許會覺得意外，其實布丁也OK。

布丁雖然加了砂糖，但除了砂糖之外的材料是牛奶和雞蛋，可以補充蛋白質。基於相同理由，與其選擇冰沙，選冰淇淋會更好。我並不是推薦拿冰淇淋當點心，但冰沙的材料是水跟砂糖，吃了之後血糖值會急速攀升。另一方面冰淇淋則加了含蛋白質的乳製品，因此血糖值不會急速飆高。冰沙的卡路里雖然低，但對於一邊要鍛練身體一邊要瘦身的人來說，還是比較推薦冰淇淋。如果外食時不曉得該選那個，就選冰淇淋，選冰淇淋時，請試著挑選原料項目較少、以單純的原料製成的商品。

4 缺乏蔬菜，也能靠沙拉以外的東西補充

沙拉未必就等於健康

發現自己缺乏蔬菜而有心大量攝取，是非常棒的事情。但我並不推薦超商、超市等處所販售的沙拉。

這些沙拉所使用的蔬菜，營養成分有極大可能已經在加工階段流失，品質早已變差。購買維持原形的小番茄，還比較能夠攝取到優質的營養。

就算包含多種蔬菜，如果營養價值很低，同樣不具有太大的意義。

菠菜、小松菜等顏色較深的綠色蔬菜所做成的涼拌，或是加了大量蔬菜的味噌湯、豬肉蔬菜湯、蔬菜雜煮湯，絕對比較推薦。

⑤ 油也有各種類型

不買容易氧化的大份量瓶裝產品

在線上社群中做了問卷調查後，我得知成員們經常使用的油包括芝麻油、橄欖油、米油。沒人使用市售用來拌沙拉的混合油，代表著大家的健康意識都相當高。

油的品質同樣也很重要。既有用來烹調的油，也有可用成佐料等直接生食的油，攝取各種類型的油最為理想。別總是買同一種油，最好要按照菜餚改變類型。

我們每天需要盡可能攝取的，包括荏胡麻油、亞麻仁油、紫蘇油等富含Omega-3（n-3）脂肪酸的油類。Omega-3脂肪酸是青背魚中富含的一種必需脂肪酸，在人體內無法生成。若想透過荏胡麻油、亞麻仁油、紫蘇油等攝取，每天的攝取量約為1大匙。

推薦的吃法是每餐各取1小匙，淋在納豆、味噌湯、涼拌青菜、沙拉上當成提味。不過Omega-3的油類容易氧化，因此要存放在陰涼處，盡早使用完畢。

除此之外的油類，氧化同樣是大敵。對身體再怎麼好的東西，氧化後對身體都有壞處。大份量的瓶裝產品容易氧化，請避免購買。

6 烹飪和調味都要簡化

味覺會更靈敏

經常外食或者買現成家常菜、加工食品回家吃的人，由於吃下了大量的食品添加物，因此味覺比較容易變得遲鈍。味覺是身體用來感應必要物質的感測器，一旦變得遲鈍就很難再發揮感測功能。這樣一來身體不僅會不曉得需要什麼，就連食慾也會變得難以控制。

為了撥亂反正，就必須盡量食用看得出食材原形的餐點，或者只經過簡單調味的餐點。

例如，牛排就比漢堡好。生魚片比燉魚好。烤串的話，蔥肉串、雞翅、雞肝等，都比丸子還要好。調味上也是鹽味好過醬燒，請盡量選擇比較單純的那一種。醬料中通常會含有大量的食品添加物。

在我們線上社群的成員當中，有人在用心維持簡單的烹調方式及調味後，孩子變得不再說冷凍食品好吃了。還有另一個人，丈夫原本有肥胖傾向，卻在3個月內瘦了5kg！

當掌廚人改變了對飲食的看法，全家人自然就會變健康。雖然堅持自己煮要花費很多時間跟工夫去烹調，卻能獲得無法取代的健康。另外這麼做也會更節省餐費，因此我建議在可行範圍內自己下廚。如果大多是買現成配菜或外食，就要從花心思挑選、改變吃法開始做起。

⑦ 原料愈簡單愈好

購買前先看成分標籤

購買食品和調味料時，務必要看背面標籤上所寫的原料。

檢視標籤時的重點，首先所使用的材料要盡量少、盡量簡單。而材料會按含量的多寡依序列出，因此也可以多留意這點。

關鍵是，要盡量選擇食品添加物較少的產品。有些添加物當中，還會有讓人不解「這是什麼啊？」的名稱。看不懂名稱的東西愈少愈好，盡可能別吃進體內才是明智的做法。

有了這類辨識原料的能力，就能挑選到更優質的產品。而這也代表身體攝取到了更好的東西，所以包括恢復健康狀態、打造不易胖的體質等，會更容易獲得理想的身體狀態。

與其要「完全排除某種東西」，其實只要刻意「攝取好的東西」就可以了。

結語

感謝各位讀者，願意在萬千選項中拿起這本書。

過去曾在健身教室擔任教練的我，由於也帶了晚上的班級，因此曾過著相當不規律的生活。

自從懷孕後改成規律的生活方式，我發現自己不再感到極度的疲勞，情緒的高低起伏也變少，比從前更能維持積極正向的狀態。

我深深體會到，維持好生活節奏有多麼重要。但現代人就算想這麼做，也不是時時都能做到。相信有許多人總是過度忙碌，明明已經感到很疲憊、努力到超越必要的程度，卻對於這個狀態毫無自覺。

收看我們影片的人，曾經給過我們這樣的感想：「做了瑜伽後，才第一次發現原來自己相當疲憊。」也有不少人說：「還以為輕輕鬆鬆就能辦到，結果身體到處都酸痛僵硬，完全做不到。」但我認為像這種發現，同樣是瑜伽所能獲得的效果之一。健康的生活，始於洞察自身的變化和疲憊。

本書所介紹的早晨瑜伽、日間瑜伽、夜間瑜伽，以及我們在YouTube上所發布的影片，每套課程皆是10～20分鐘左右。

「原本有煩心的事而一直有點低氣壓，但做了瑜伽之後，就連腦內都變得好清晰！」

「我想到好點子了！」

「焦慮感消失了！」

就像這樣，我相信只要運用少許的空暇時間，就能夠掌握身心的平衡，調整出更舒適的狀態。心靈的狀態愈是不佳，就愈該活動身體，連思維也一起代謝，這就是Mariko的自創風格。若你能夠在可承受的範圍內養成這個習慣，我會感到非常榮幸。

接著，就請好好享受逐漸變化的自己吧。

實業之日本社的杉山先生，原本就有在跟著B-life的影片做瑜伽，由於他的邀約，才促成了這本書的誕生。正因為杉山先生親身體會過B-life的好，我們才得以寄予信任，而許許多多的建議，也令我們倍受鼓舞。

自由作家茅島小姐，總是笑瞇瞇地聆聽我們的想法，讓平時不善言辭的我，在

製作這本書時也能感到很投入。

本書能夠順利出版，除了最強大的這兩位之外，尚承蒙攝影師千千岩小姐、設計師柿沼小姐等許多人士的幫助，我們由衷感激。

KIT公司，感謝你們總是協助提供美好的服裝。

管理營養士彩子小姐，感謝妳教導我們能在日常生活中派上用場的飲食知識。

遇見彩子小姐之後，我們家的飲食生活得以改善，拜此所賜每個人都很健康！

這次出版，我的丈夫Tomoya也全力提供了支援。平時站在舞台上露臉的雖然是我，但其實B-life美麗的畫面、配樂……做出這些高品質的影片，全都仰賴著Tomoya的堅持和實力。為了讓觀眾喜歡影片，他總是思索著各種點子，那努力的模樣，令我相當折服與敬佩。

我最愛的女兒，總是用天真爛漫的笑容，為我們倆帶來歡樂。

如果沒有生下女兒，就不會有今天的B-life。

往後也請妳用最棒的笑臉療癒我們、照亮我們哦！

我又一次感受到，是身旁的眾人支撐著我的生命。

我的感激已經溢於言表。

我們每一個人，都無法獨自過活。

笑容所在之處，自然會引來更多笑容。

僅有一次的人生，能夠相遇即是奇蹟。

我希望好好珍惜奇蹟般的相遇，享受著度過每一天。

能夠透過本書、網路遇見大家，我覺得這也是一種緣分。

感謝你一路讀到最後。

祝福你的身旁能夠洋溢著許多笑容。

2019年4月　Mariko

作 者 介 紹

B-life／Mariko（マリコ）

來自千葉縣。B-life教練。從9歲開始正式投入古典芭蕾。中學、高中時期曾一邊學習芭蕾，同時隸屬於韻律體操社。短大時期白天上學，夜晚則前往東京芭蕾舞團的附設學校。短大畢業後，加入NBA芭蕾舞團，於日本芭蕾協會等為數眾多的場合演出。退出芭蕾舞團後，一邊擔任芭蕾舞講師，一邊取得了瑜伽、健身等各類證照，以教練為業。至今共計傾力指導超過數千人。在B-life活用一路以來的經驗，提供瑜伽、健身、芭蕾、舞芭蕾體適能等完全原創的課程內容，獲得大批觀眾支持。

B-life／Tomoya（トモヤ）

來自岐阜縣。經營B-life。2001年考取美國公認會計師，在日本就職冰河期進入科技新創公司，但2年後就面臨倒閉。2004年目標東山再起，隻身前往加拿大留學，攻讀全球經濟和英語。此外，初次在加拿大接觸瑜伽，並認真展開瑜伽練習。回國後，在愛馬仕、迪士尼等外資企業工作10年，隨後決定自闢天地。跟身為教練的妻子Mariko一同創立YouTube頻道「B-life」。訂閱人數轉瞬達到41萬人，播放次數達6100萬次。主打為日本女性打造的瑜伽，躍身成人氣爆紅的健身頻道。在B-life擔任營運、攝影、編輯、企劃等甚麼都包的多元創意負責人。

[Web] https://www.blifetokyo.com/

[YouTube] www.youtube.com/c/BlifeTokyo

[Instagram][Twitter][facebook] @blifetokyo

JIRITSU SHINKEI MIRUMIRU TOTONOU:
MAHO NO YOGA by B-life

Copyright © 2019 B-life
All rights reserved.
First published in Japan by Jitsugyo no Nihon Sha, Ltd., Tokyo

This Traditional Chinese edition is published
by arrangement with Jitsugyo no Nihon Sha, Ltd., Tokyo
in care of Tuttle-Mori Agency, Inc., Tokyo

魔法瑜伽
日本No.1瑜伽YouTuber教你10分鐘重整自律神經

2020年9月1日初版第一刷發行

作　　者　B-life
譯　　者　蕭辰倢
編　　輯　邱千容
美術編輯　黃郁琇
發 行 人　南部裕
發 行 所　台灣東販股份有限公司
　　　　　＜網址＞http://www.tohan.com.tw
法律顧問　蕭雄淋律師
香港發行　萬里機構出版有限公司
　　　　　＜地址＞香港北角英皇道499號北角工業大廈20樓
　　　　　＜電話＞（852）2564-7511
　　　　　＜傳真＞（852）2565-5539
　　　　　＜電郵＞info@wanlibk.com
　　　　　＜網址＞http://www.wanlibk.com
　　　　　　　　　http://www.facebook.com/wanlibk
香港經銷　香港聯合書刊物流有限公司
　　　　　＜地址＞香港新界大埔汀麗路36號
　　　　　　　　　中華商務印刷大廈3字樓
　　　　　＜電話＞（852）2150-2100
　　　　　＜傳真＞（852）2407-3062
　　　　　＜電郵＞info@suplogistics.com.hk

TOHAN